07 12 23 35

28 38 46 57

63

50

16 HOURS DIFFERENCE

a year of MOM² x GRD²

Jill Chou & Ruru Ou

72 97 117

91 63

126

168

149

140

139

160

150

142

173

187

185

194

218

211

204

222

200

226

JAN. 1 - DEC. 31

365 PROJECT

Using only GRD, two moms and designers posted one
daily life image together throughout the year 2011.

This project is inspired by the book "A year of mornings: 3191 miles apart".

Jill 與 Ruru

兩個素昧平生也未曾謀面的女子，
一個在加州，一個在台灣，兩地隔著16個小時的時差。
同樣是媽媽，同樣是設計師，同樣熱愛攝影，也同樣擁有GRD Ⅲ。
因為欣賞彼此的部落格而開始建立了友誼。
除了聊家務雜事，也愛天南地北地聊創作。

某日，她們決定一起向2011年挑戰，
衹用GRD Ⅲ，兩人一天一張照片的結合（週末休歇）。
上傳前沒有討論，上傳後沒有修正，
全憑彼此透過相機傳達每日的生活感受。
於此，將她們的生活故事分享給您，
也希望您能從中感受屬於自己的故事。

左圖 / Jill ； 右圖 / Ruru

BLOG jillandruru.pixnet.net/blog FACEBOOK www.facebook.com/16hoursdifference

BLOG 吉兒有了 (jillchou.pixnet.net/blog)
FACEBOOK www.facebook.com/jillchou63
FLICKR www.flickr.com/photos/peppermylove

Jill Chou

Mom + Designer, CA/USA

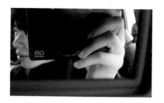

Jill的16件事。

01 **數字7** / 七夕出生，
數字 7 是我最喜歡的數字。

02 **左側睡** / 睡覺習慣翻左側睡。

03 **親親抱抱** / 早上醒來第一件事，
抱女兒到床上親親抱抱一番。

04 **吃** / 我很愛吃，也很會吃。

05 **清醒** / 晚上11點到凌晨3點，
是我頭腦最清醒的時候。

06 **Pepper** / 喜歡吃胡椒 (pepper)，
所以女兒的小名叫Pepper。

07 **GOD** / I love GOD.

08 **修理** / 喜歡組家具、修理東西。

09 **最怕** / 最怕針頭和血。

10 **十倍** / 還好我女兒的眼睛比我的大十倍！

11 **夢想** / 夢想能講流利的法語和義大利語。

12 **暖** / 把衣服從烘衣機拿出來時，
我會躺在暖暖的衣堆上。

13 **獨處** / 享受獨處的時刻。

14 **25歲** / 25歲，辭掉工作，來美國念設計，
就留下來了。

15 **料理** / 最愛的食物是媽媽煮的料理。

16 **浪漫** / 有個浪漫無可救藥的老公，
我是實際的那一個。

01 喵	/	喜歡緊抱著貓，直到牠喵的一聲。	09 獨自	/	享受獨自開車的時刻。
02 捲曲	/	喜歡捲曲身體睡覺。	10 深陷	/	每看到一部喜愛的電影，就會深陷其中好幾天。
03 味道	/	不喜歡曬過太陽的棉被味道。	11 結實	/	懷念以前熱衷運動、有結實身材的自己。
04 害怕	/	非常害怕陸地上某種手腳有吸盤，又會斷尾的生物。	12 幼稚	/	覺得生孩子其中一件很好的事，是不用太隱藏自己的幼稚。
05 時間	/	總是在恰好在 8:14 看見時間，而8/14是我的生日。	13 找事做	/	什麼都不用做的時候，就會開始找事做。
06 完美	/	如果我有完美的頭形就好了。	14 19歲	/	19歲的什麼都是香甜的。
07 腳	/	右左腳的大小差了整整一號。	15 29歲	/	29歲那年和甲狀腺說了再見。
08 恐懼	/	恐懼戰爭。	16 計劃	/	這幾年完全不在人生的計劃之中，是說我本來也沒什麼計劃。

Ruru的16件事。

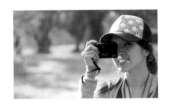

Ruru Ou

Mom + Designer, Taiwan

BLOG Lily+Apple (ruru814.pixnet.net/blog)
FACEBOOK www.facebook.com/rurucat
FLICKR wwww.flickr.com/photos/rurucat

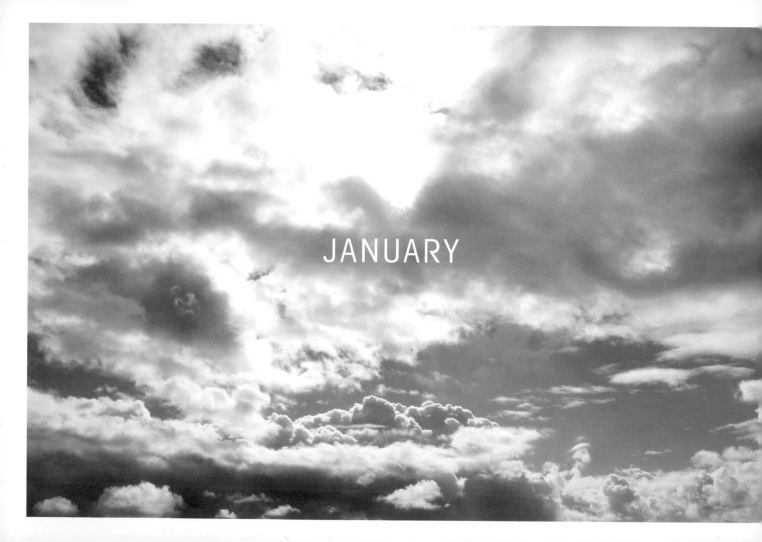

從一年的

第一天 開始記錄。。。

Jan. 01 / d1

Ⓙ Pepper第一次看到雪。

Ⓡ 天氣好冷,只好出動全部的棉被。

Jan. 02 / d2

Ⓙ 看到地上的小洞，好奇地戳不停。

Ⓡ 小小一個卻很有型。

Jan. 03 / d3

Ⓙ Pepper的玩偶倒得很可愛。

Ⓡ 我們家裝水果、裝水、裝食物的容器總是很容易可以看到玩具。

Jan. 02

Jan. 03

Jan. 04 / d4

Ⓙ 早上車玻璃的露水，今早好冷啊～～

Ⓡ 在娘家，老爸三樓陽台種花。

Jan. 05 / d5

Ⓙ Pepper的早餐之一。

Ⓡ 還在娘家，二樓陽台上媽媽種的嫩綠蕨類。

Jan. 05

Jan. 06

Jan. 07

Jan. 06 / d6

Ⓙ 今天是晴朗的好天氣！去小義大利區吃午餐。

Ⓡ 陰暗濕冷的天氣。

Jan. 07 / d7

Ⓙ Pepper和玩偶一起玩耍的早晨。

Ⓡ 姐姐畫了一條線，要把另外半邊給妹妹畫。

J Pepper的早餐碗裡也有　草莓　哦！

　　都　吃光光了！：）

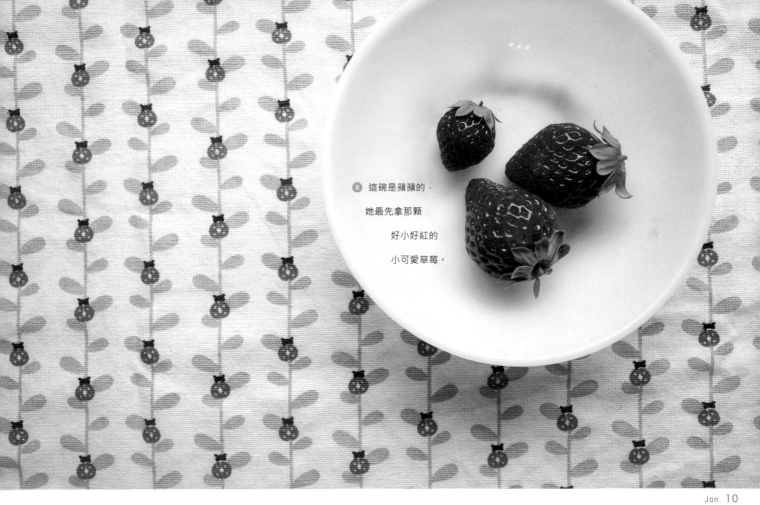

這碗是蘋蘋的，
她最先拿那顆
好小好紅的
小可愛草莓。

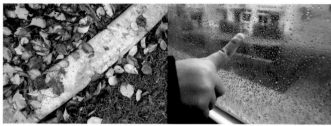

Jan. 11

Jan. 11 / d11

🇯 昨晚有下雨嗎？今早地都是濕的，落葉的顏色很有秋冬感。

🇷 好冷，雨也還是一直下，梨梨玩著玻璃窗上的水氣，大概是好想出去吧......

Jan. 12 / d12

🇯 Bella有床不睡。

🇷 一早下樓看到桌上的玩具好驚喜，昨晚怎麼沒瞧見？要拍的時候 DayDay來湊熱鬧，剛好訴說了牠一直以來的命運......

Jan. 13

Jan. 13 / d13

🇯 Pepper在排冰箱上的字母磁鐵。

🇷 書裡的一隻小蜘蛛。

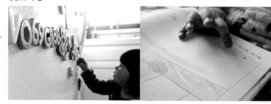

Jan. 14

Jan. 17

Jan. 18

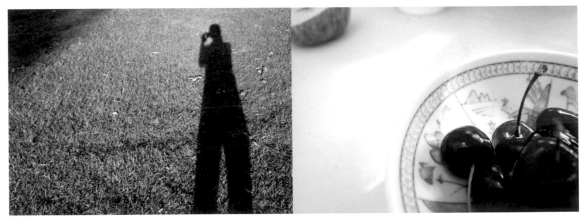

Jan. 14 / d14
J 拍的其實是小花，但我仰著拍，看起來好巨大哦！
R 今天的花是前院的，名叫天人菊。

Jan. 17 / day 17
J 今天有放假，去了動物園，熱得要死。Pepper第一次坐纜車，有點挫！
R 連日陰雨終於有好天氣，出門散步直到太陽快下山了才肯回家。

Jan. 18 / day 18
J 今天太陽還是很焰～像夏天啊！
R 買了一小袋櫻桃奢侈 一下。

Jan. 19 / d19

Ⓙ Pepper最近很愛玩切蔬菜水果，不過切完就走人！

Ⓡ 掛在收納箱上的二隻玩具。

Jan. 20 / d20

Ⓙ 早上洗Pepper的餐盤，順便拍張照。冬天沖熱水，手暖暖的好舒服～

Ⓡ 什麼事這麼累？都快早上十點了還叫不起來......

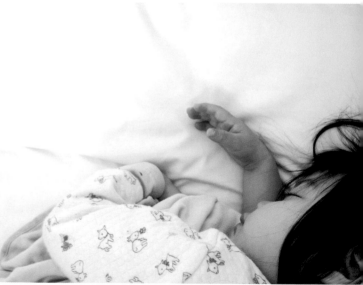

Jan. 20

Jan. 21

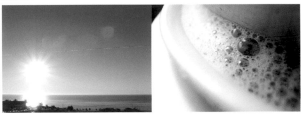

Jan.21 / d21

ⓙ 又是天氣很好的一天，從工作的地方，可以看到海。

ⓡ 一顆耀眼的洗碗泡泡。

Jan. 24

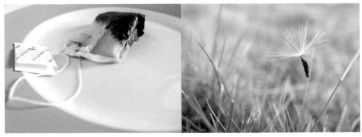

Jan. 25

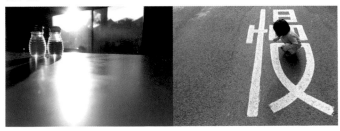

Jan. 24 / d24

ⓙ 早上起來泡了一杯茶。

ⓡ 小小的蒲公英種子。

Jan. 25 / d25

ⓙ 今天好忙，到了三點半才吃午餐。

ⓡ 梨梨在巷子裡玩。

Jan. 26

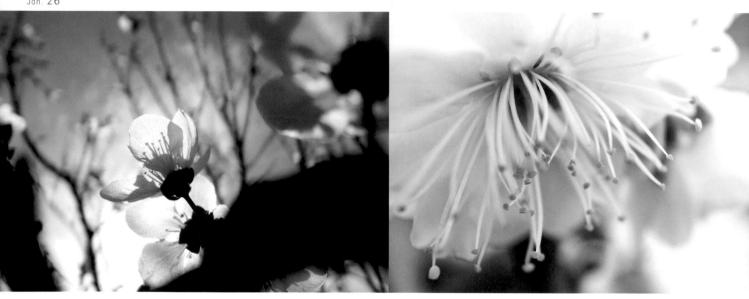

Jan. 26 / d26

Ⓙ 從來沒注意過公司的停車場旁有兩棵櫻花樹，今天被開的花吸了過去。
Ⓡ 爸爸種的櫻花開了。

Jan. 27

Jan. 28

Jan. 27 / d27

Ｊ　嗯，這樣看比較順！

Ｒ　馬鈴薯和番茄長在一起了。

Jan. 28 / d28

Ｊ　今晚外出吃飯，餐廳外的街燈。

Ｒ　大珠小珠落玉盤。

Jan. 31

Jan. 31 / d31

Ｊ　Pepper最近最喜歡讀的書：*"Dr. Seuss's ABC"*。

Ｒ　梨梨愛畫畫。雨也還是一直下，梨梨玩著玻璃窗上的水氣，大概是好想出去吧......

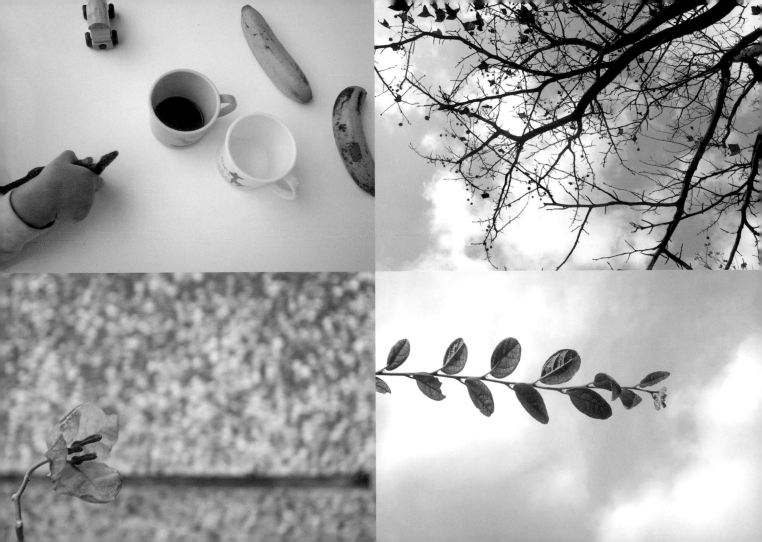

FEBRUARY

孩子每天的功課：玩。

Feb. 01 / d32
Ⓙ Cookie Monster也來畫畫了！（還是被拿來畫？）
Ⓡ 梨梨給犀牛的屁股戴手套。

Feb. 02 / d33
Ⓙ 同事生日，老闆請吃冰凍優格，佐料粉紅小心好可愛啊！
Ⓡ 絕美菊花。

Feb. 03

Feb. 03 / d34
Ⓙ Bella睡覺捲成一顆球了。
Ⓡ 大年初一在台中，蘋蘋和一顆橘球。

Feb. 04 / d35
Ⓙ 今天既冷，風又大。
Ⓡ 太陽好大，是可以只穿一件薄長袖的溫度。

A button, a book, a band of lace,
A bear sextet, and a white mustache face.

ts, four almo
ars, and an elfin

Feb. 07 / d38
Ⓙ 才起床，Pepper就去拿了 "I SPY" 來看。整本都是大大的圖的書，她很喜歡。
Ⓡ 早上到附近的國小裡撿了好多松果。

Feb. 08

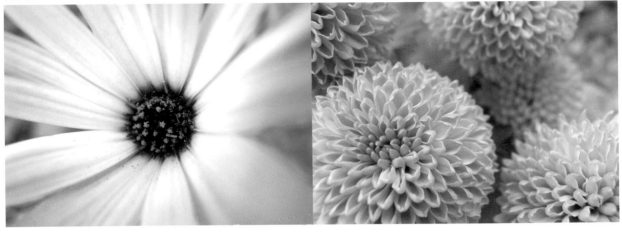

Feb. 08 / d39
Ⓙ 花心。
Ⓡ 買了可愛的乒乓菊種在前院。

Feb. 09 / d40
Ⓙ 發光的葉子。
Ⓡ 梨梨和鱷魚搏鬥。

Feb. 09

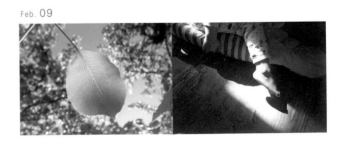

Feb. 10 / d41
Ⓙ Pepper的廚房玩具散落一地。
Ⓡ 昨晚烤的巧克力花生餅乾，風味很普通......

Feb. 11 / d42
Ⓙ 今早的露水。
Ⓡ 早晨的室外只有12度，室內窗戶上的霧氣凝結成水珠。

Feb. 10

Feb. 11

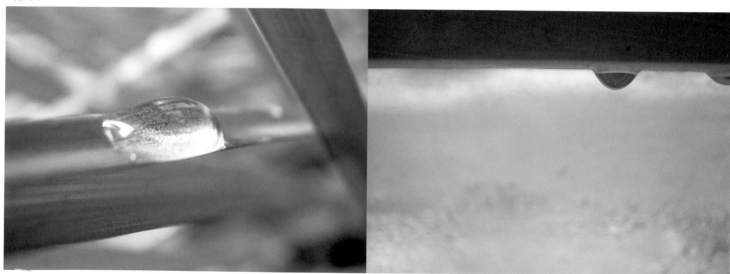

Feb. 14

Feb. 14 / d45

Ⓙ 今天是情人節．GOT LOVE？
Ⓡ 好冷好冷，穿上外婆送的花襪子。

Feb. 15 / d46

Ⓙ 下班走去停車場時，看到的鮮艷小黃花。
Ⓡ 梨梨正在塗鴉。

Feb. 16 / d47

Ⓙ 下了一整天的雨，又濕又冷的。
Ⓡ 我們三人穿上大外套出門撿葉子，回來一起勞作。

Feb. 15

Feb. 16

Feb. 17 / d48
Ⓙ 馬麻，你也吃一口麻～
Ⓡ 無籽綠葡萄，看起來酸卻是很甜。

Feb. 18 / d49
Ⓙ 暴風雨即將來臨，才三點多，天黑得可怕～
Ⓡ 櫻花季要過了嗎？

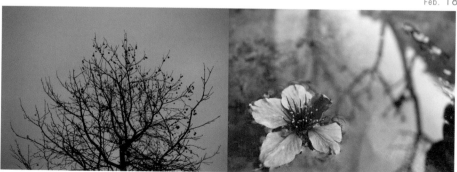

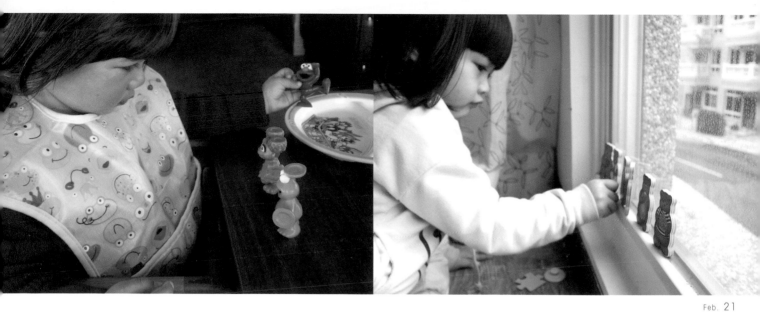

Feb. 21

Feb. 21 / d52
Ⓙ 今天有放假，全家出去吃早餐。
Ⓡ 梨梨喜歡排列遊戲。

Feb. 22

Feb. 22 / d53
Ⓙ 今天喝了兩杯咖啡。
Ⓡ 小小的果實上有可愛的印記。

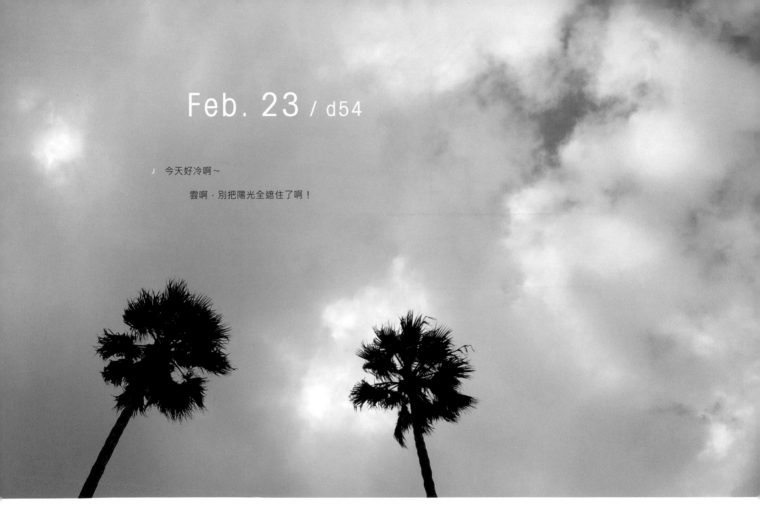

Feb. 23 / d54

♪ 今天好冷啊～

雲啊，別把陽光全遮住了啊！

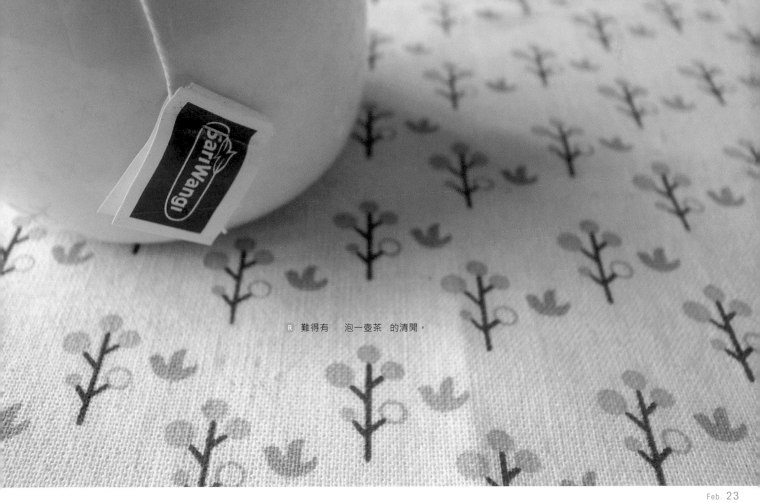

R 難得有　泡一壺茶　的清閒。

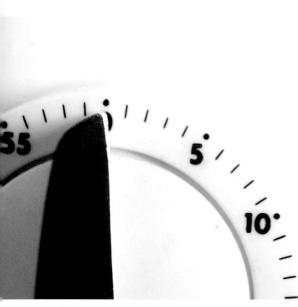

Feb. 24

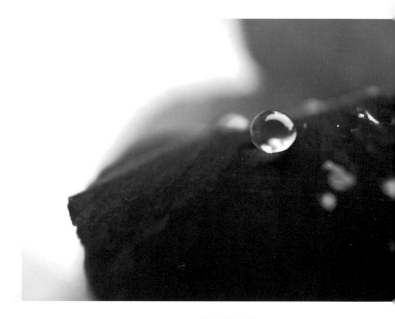

Feb. 24 / d55

Ⓙ 時間靜止的計時器。

Ⓡ 下過雨嗎？

Feb. 25

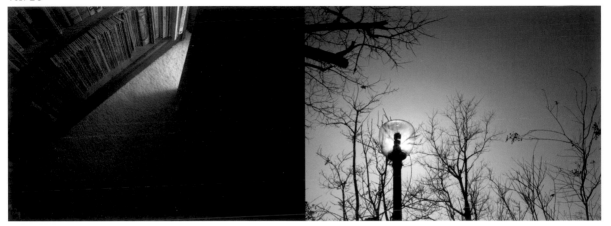

Feb. 25 / d56

Ⓙ 從客廳透進來的微光。

Ⓡ 發著太陽光的路燈。

Feb. 28

Feb. 28 / d59

Ⓙ 晚上去中國餐館吃飯，Pepper對牆上的鳳很有興趣。

Ⓡ 五個多小時的車程，終於來到武陵農場。

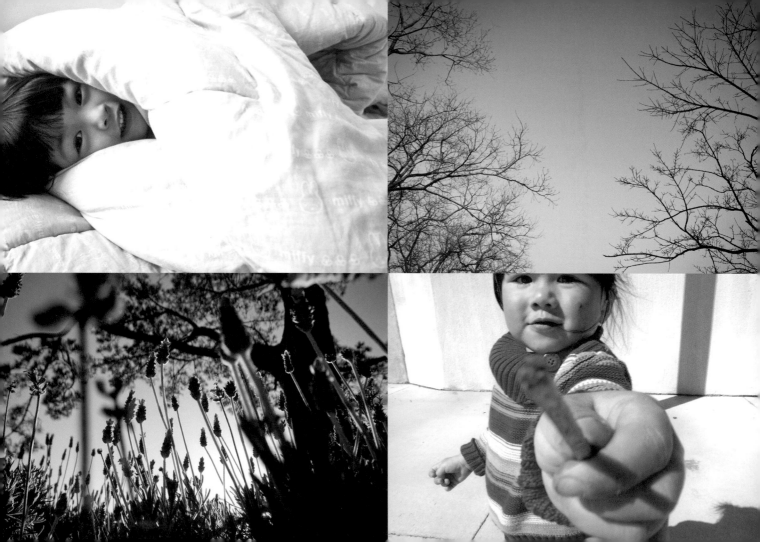

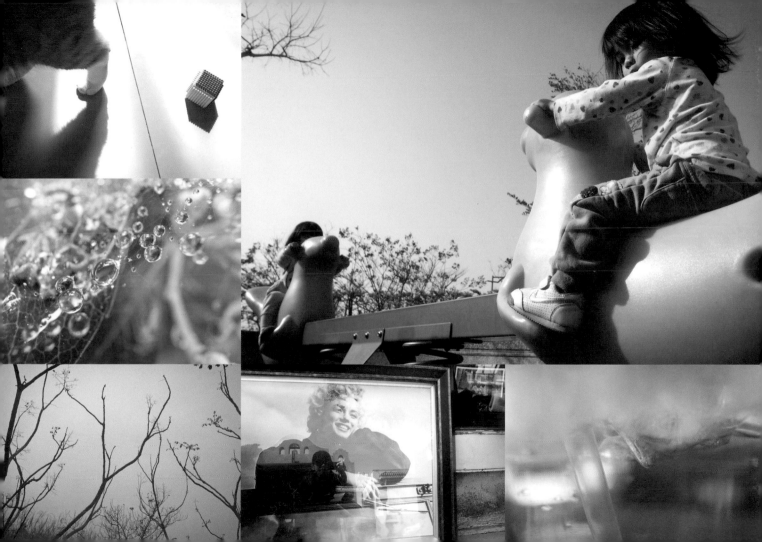

MARCH

小孩的眼總能發現許多
我們視而不見 的地方。

Mar. 01 / d60
J 發紅的樹葉。
R 武陵農場裡令人感動的櫻花。

Mar. 02 / d61
Ⓙ 傍晚時刻，多雲。
Ⓡ 交會。

Mar. 03 / d62
Ⓙ 今天Pepper去做滿兩歲的健康檢查，頭好壯壯。
Ⓡ 今天長頸鹿斷了第二條腿。

Mar. 02

Mar. 03

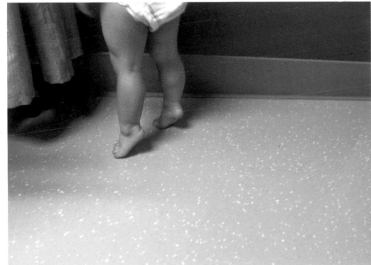
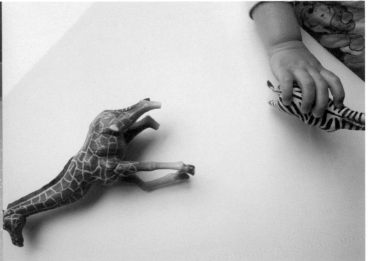

Mar. 04

Mar. 07

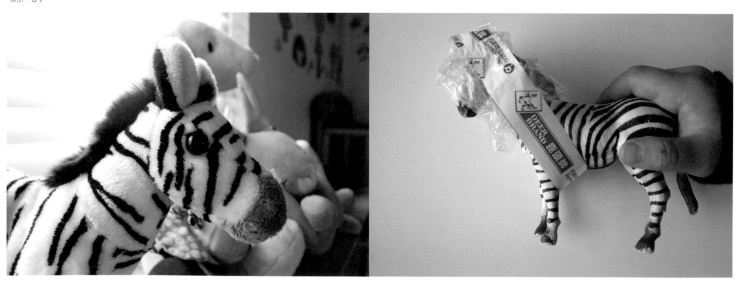

Mar. 04 / d63
Ⓙ 午休跑出去抓陽光。
Ⓡ 夢幻的小花朵。

Mar. 07 / d66
Ⓙ 前天去動物園買的斑馬，Pepper的玩偶新成員，她很愛。
Ⓡ 鹿頭牌黏馬頭。

Mar. 08

Mar. 09

Mar. 10

Mar. 11

Mar. 08 / d67
Ⓙ 總監今天帶我們整個部門去聽成功動力演講。（累啊～）
Ⓡ 蘋蘋貼了個草莓貼紙在腳Y。

Mar. 09 / d68
Ⓙ 這花的線條真美。
Ⓡ 洗好的一個蓋子。

Mar. 10 / d69
Ⓙ 來杯檸檬水，清清涼涼。
Ⓡ 嘿咻，踮腳想拿一顆柳丁。

Mar. 11 / d70
Ⓙ 傍晚時刻的十字路口。
Ⓡ 植物都發新芽了。

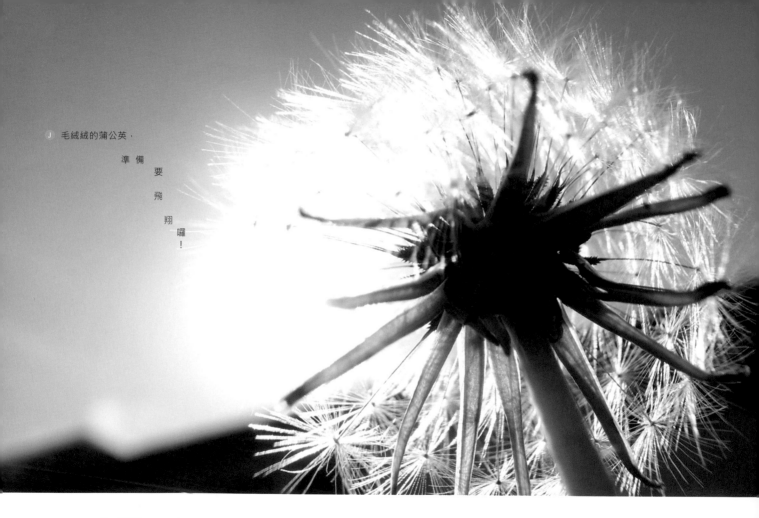

毛絨絨的蒲公英，

準備
要
飛
翔
囉！

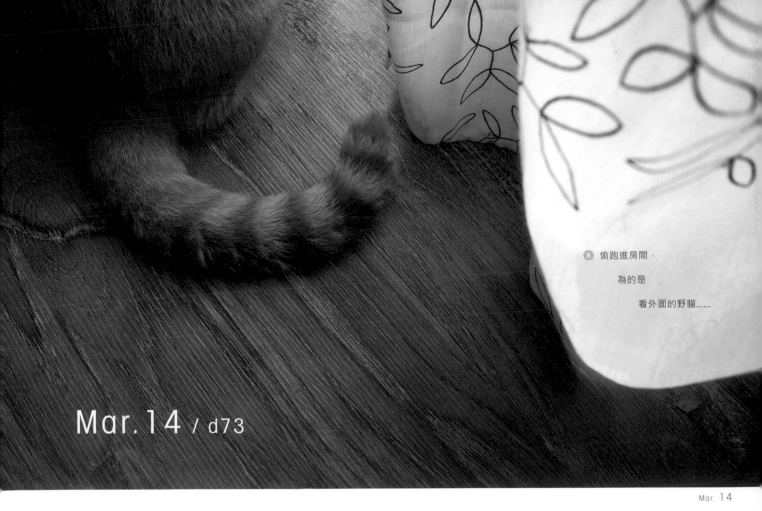

Ⓡ 偷跑進房間，

為的是

看外面的野貓……

Mar.14 / d73

Mar. 15

Mar. 15 / d74
Ⓙ Pepper兩歲生日收到的芝麻街扮醫生玩具組，聽筒和量血壓器。
Ⓡ 玩不膩的派大星。

Mar. 16 / d75
Ⓙ 到小公園奔跑。
Ⓡ 門前的小花開得滿天星。

Mar. 16

Mar. 17 / d76
Ⓙ 誰來晚餐？（今晚去T.G.I. Friday's吃飯）
Ⓡ 出門散步，今天的陽光只出來了一下下......

Mar. 18 / d77
Ⓙ 發光的小黃花。
Ⓡ 哪隻小老鼠啃的啊？！

Mar. 18

Mar. 21 / d80

Ⓙ 下了一整晚的雨和冰雹，總算雨過天晴了。

Ⓡ 從來沒有見過這麼潮濕的天氣。

Mar. 22 / d81

Ⓙ 今天去散步時，Pepper在鄰居門前的階梯上上下下玩不停，最後坐著不肯走。

Ⓡ 有玩具掉到沙發底下了，梨梨趴著撿。

Mar. 21

Mar. 22

Mar. 23

Mar. 23 / d82
Ⓙ 晚上開車回家的路上，傾盆大雨！車燈在雨中特別迷人啊！
Ⓡ 待了一個晚上的水漬。

Mar. 24 / d83
Ⓙ 溜滑梯。
Ⓡ 玩熊熊。

Mar. 25 / d84
Ⓙ 黃昏時刻。
Ⓡ 天氣不好，雲很厚重的感覺。

Mar. 24

Mar. 25

Mar. 28 / d87

Ⓙ 老公今早做了火腿蛋三明治給我當早餐，難得哦～。

Ⓡ 我們在遊戲室發現了氣球，梨梨作勢要捏爆它。

Mar. 29 / d88

Ⓙ 洗碗。

Ⓡ 天空中有棉絮般的雲，還有飛機飛過的痕跡，終於放晴。

Mar. 30

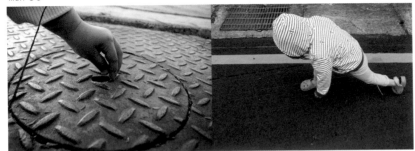

Mar. 30 / d89

Ⓙ Pepper看到洞，一直拿葉子、樹枝往裡頭塞。

Ⓡ 梨梨說她的腿可以和那條線一樣直。

Mar. 31 / d90

Ⓙ Pepper很愛吃葡萄，最近天天都吃。

Ⓡ 牽牛花的心。

Mar. 31

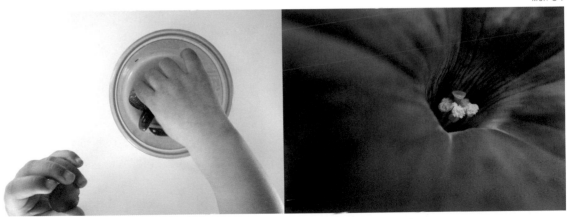

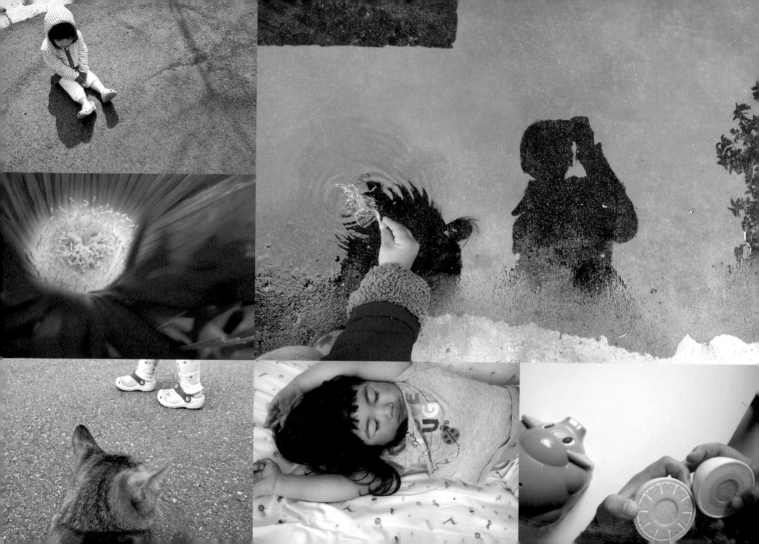

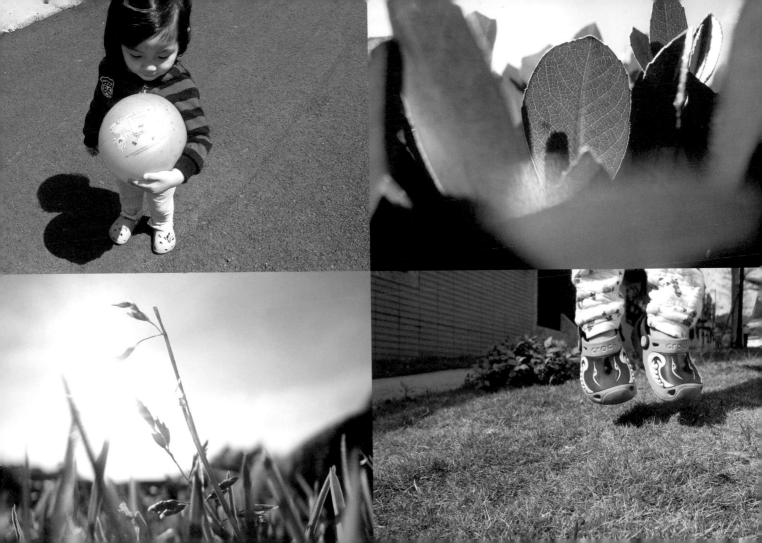

/ Jill

我現在住在美國加州，是全職的上班族，平面設計是我的工作。
和義大利美籍的先生有個三歲活潑好動的女兒，精彩事天天都有啊～

日子過得很簡單、規律，上下班、理理家務事，週末就出去走走。
平時下班回來，帶女兒在家附近散步或去公園玩是我很喜歡做的事。
一路上她總是能有新的發現，我也跟著享受生活週遭環境的樂趣。
有了孩子後，生活多了很多混亂，但也相對地必須把腳步放緩。
攝影幫助我把生活裡細細的點滴記錄下來，
不知不覺得拍照就成了生活裡的一部分了。

我喜愛影像的事物，則是攝影、電影、雜誌、設計、繪畫，也喜歡聽音樂。

/ Ruru

我呢，負責照顧三歲多和四歲半（大家都以為她們是雙胞胎）的兩個女兒，
主要的工作是張羅吃的、打掃家務，但不滿百分百的家庭主婦，
剩餘的身分是個網頁／平面設計師。

以前喜歡各類運動、旅行、畫畫、做設計，
生了孩子之後這些興趣濃縮，全心愛上攝影，數位和底片相同著迷，
不變的是持續喜歡設計的工作。

大女兒喜歡動物圖鑑和動物模型，
她很有創意，會利用玩具和雜物，天馬行空地演出奇妙劇場。
最近逢人就說自己要上幼稚園了，還說要坐黃色的娃娃車去學校。

小女兒話多，講話的聲音軟軟的很好聽，
她可以一個人靜靜的看著只有文字、沒有圖的書，
也會在上律動課時脫隊大暴衝，令人難以捉摸。

我喜歡帶她們接近大自然，喜歡一起去動物園、一起去圖書館借書，
生活過得很簡單，給她們快樂的童年是我目前最大的使命。

攝影與我

/ Jill

我在念設計時，攝影是必修的學分，曾上過一堂課，
但那時都是為了交作業而拍照，課上完，相機也收起來了。

工作之後，生活變得很忙碌也很盲目，幾乎忘了生活的樂趣是什麼。
直到有了女兒之後，我被強迫緩下腳步來。記得做月子的那段時間，
一切都變得好緩慢，我躺在床上，可以感受到空氣的流動，
會用手去觸摸從窗戶灑進來的光線，一個生命的奇蹟躺在我的身邊，
她細微的呼吸聲是我美妙的音樂，我發現感受變敏銳了，
生活周圍的事物都放大了。從那時起，我就決定要慢下來、一起和她過生活。

和她去散步時，她總是走走停停，即使每天走相同的路線，她還是充滿樂趣，
總是能發現新東西。我們沒有多彩多姿的生活，日子也是千篇一律，
但因為願意緩下腳步、停下手邊在忙碌的事去欣賞生活裡的景色，
或許是抬頭可見的夕陽、從公司走到停車場旁盛開的櫻花樹、
女兒吃得滿嘴都是食物的臉、貓咪享受日光浴的模樣……
都重新讓我感受到了生命的動力和活力。

女兒三個月大時，我很想替她留些有紀念價值的好照片，
但攝影新手的我，並不以為自己有能力可以用相機補捉住想要留住的感動。
我找了攝影師同事，想請他幫我們拍照。
後來發覺我同事是無法替我記錄小孩成長的，於是，我決定自己來學拍。

攝影初期是拍照最單純的時期，即使是摸索的時期，
不論拍到什麼，都帶給我無比的快樂，那時懂的不多，
但單純的想記錄女兒的成長而得到的幸福感，
一下子就讓我栽進了攝影的世界裡了。

/ Ruru

第一次接觸攝影是大學時，因為念的是商業設計，攝影是必修學分，
對我來說就只是一門課程，當時沒有特別的感受。
倒是很深刻「自製針孔攝影機」的作業，
和同學們擠在暗房裡沖洗黑白底片的經驗，
我的作品是自己養的貓——側面臉部特寫，難忘迷人的底片顆粒和午後光線，
我還珍藏著那張照片呢！

又過好幾年，結婚生小孩，見證了生命的奇蹟。
直到小女兒出世，更覺得需要一台好一點的相機，細心記錄兩姐妹生活，
從此踏進了攝影的領域。

初期使用相機的模式和現在沒什麼不同，
在懂得光圈快門的基本操作以後，攝影的態度一路是隨心所拍，
沒有為了什麼去練習更高深的技巧，或者添購更高級的設備。
初期的照片生澀，常常需要裁切才顯得理想，
對後製調色沒也有深度的想法，
一切在大量拍攝後，感覺會變得準確，
對顏色的喜好逐漸出現，所謂風格大概就是這樣建立的。

只用DC拍照大概持續了兩年，
之後小孩大一些才買了單眼，以應付一些DC在室內條件的不足。
後來因緣際會之下也拍了些底片，但隨身機仍是使用頻率最高的。

16HD的契機

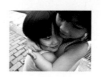

/ Jill

我有個部落格，來訪的人並不多，
某天看到了個陌生的來訪頭像，
我點進去一看，就是Ruru的部落格。
我馬上被她的照片吸引了！
一篇接著一篇，停不下來。
喜歡她拍照的角度，喃喃自語又帶點幽默的文字，
加上兩個可愛的女兒，又知道Ruru也同樣是設計師之後，
就感覺好像找到知己一般。

網海茫茫，能找到談得來的朋友已經很幸運了，
還能志同道合的一起做project，真是超級難得的，
兩個人都要有相當的共識與決心啊！

當我和Ruru提到一起做365 project時，
連我自己都沒有把握，因為我不是很有紀律的人。
但因為兩個人對生活攝影的熱情和生活的態度都很接近，
加上兩個國家的距離與365 project吸引人的魅力，
我覺得能一起做的話會很棒，
但和Ruru沒見過面，也還不算認識太久，
輕輕提了這個project，沒想到她很爽快的就答應了，
反而讓我嚇了一跳呢～呵！
然後一切就像Ruru說的，兩個人很有行動力的就把這個project執行了。
到現在還是覺得很不可思議，我們一起完成了它，真的是很棒的經驗！

/ Ruru

某天我從自己的部落格經過許多連結，
偶然發現吉兒的部落格——吉兒有了，
吉兒的女兒Pepper是混血女孩，好可愛，
每張照片都滿溢著幸福，色調更像是施了魔法般，
我因此瀏覽了一整晚。
她隔天回訪並留言給我，
知道我們同樣是媽媽，同樣是設計師，同樣熱愛攝影，
這樣的親切感讓彼此很快的建立起了友誼。

有次吉兒提起了365 project的動機，
我意識到，該是時機去做一件屬於自己的創作。
設計師的工作得磨合客戶的需求，
沒有哪個案子不是許多意見摻雜之下完成的，
對此，做設計總覺得不如攝影來得暢快。
於是我很快答應了，接下來一些都發生得很自然，
我們對一些關於識別標誌、網站或平面風格、使用的相機工具、
流程與檔案處理命名等，都有著好驚人又契合的想法，效率也很不錯，
當時離跨年不到一個月的時間，我們決定在2011年1月1日開始，
期許它將是一個完整的GRD 365 project，16 hours difference誕生。

/ Jill

我其實是先買單眼的，
後來發現有小孩後出門總是大包小包的了，再帶單眼真的很累，
於是，一直在尋找一台隨身機。

我拍攝的主題是以小孩為主，又多為室內，
所以GRD 1.9的大光圈是我選擇它的主因，
顏色的飽和度也是吸引我的地方。
雙轉盤的操作便利性讓拍照變得更機動，
能快速地做好設定，補捉到想要的畫面。
我也很喜歡所有的按鍵都在右邊，
有時牽著小孩的手去散步，只用右手也能設定好並按鍵拍照。

平時我也喜歡拍些花花草草，小花模式也是我很常使用的，
GRD的微距真是太令人激賞了，常常能得到讓人讚嘆的影像。

然後，
剛好我和Ruru都有GRD，
所以覺得用同樣的相機，整個project的照片也會有相似的調性。

/ Ruru

只用一台相機時，當然它必需是具有一定水準表現的相機，
其他關於器材設備上的比較問題，不需多心，
專注的拍就是了，那麼純粹。

當時我想要一台可以讓我邊照顧小孩，一邊隨手拍的相機。
把範圍鎖定在類單眼或隨身機，
後來搜尋到 RICOH GRD Ⅲ 的作品大為驚嘆，
果不其然它就是我最理想的選擇，不但日常生活的照片多了，還做了365project呢！

GRD 是台操控性與手感佳、攜帶方便、高品質解析的相機，
當然最重要的是，有令我傾心的外型和成色。

在這個project裡，
我們希望用一樣的攝影工具，來記錄我和吉兒相同身為媽媽的生活點滴，
兩人都擁有的GRD順理成章成了首選。

這二年，GRD已離不開我的生活，
偶爾在晚上外出，檢查包包是不是可以少帶一些東西時，
總會拿起GRD想了想又放下，帶著，才有一份安全感。

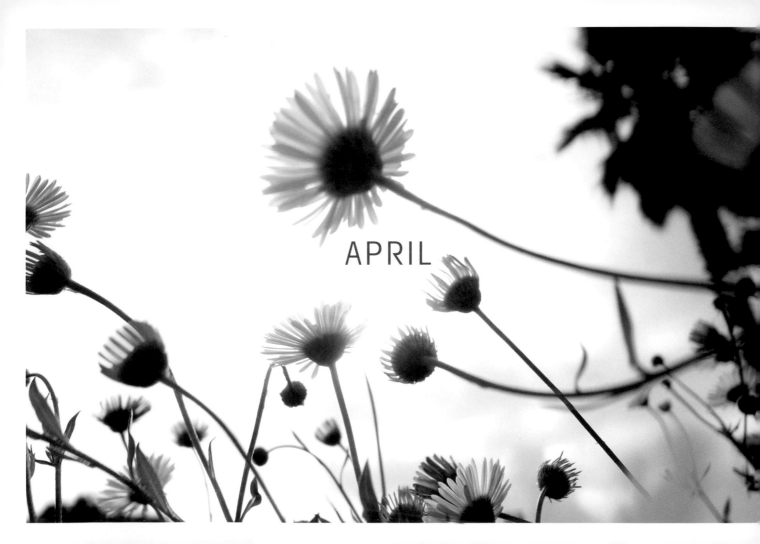

APRIL

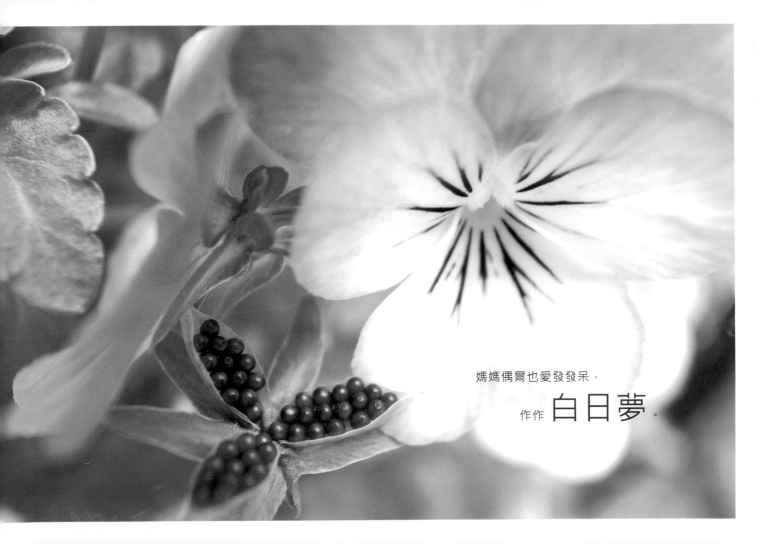

媽媽偶爾也愛發發呆，

作作 白日夢。

Apr. 01

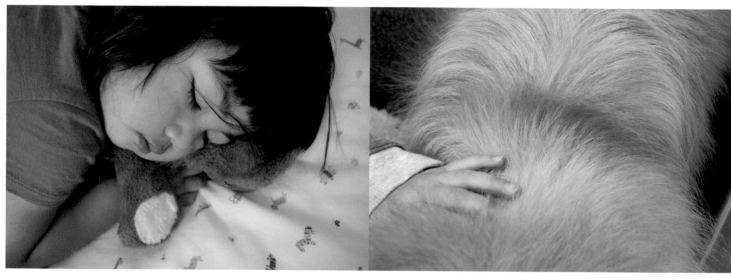

Apr. 04

Apr. 01 / d91

Ⓙ Pepper把狗狗玩具當枕頭。

Ⓡ 鄰居家的黃金獵犬，水果姐妹都超愛牠。

Apr. 04 / d94

Ⓙ 傍晚，鄰居的窗。

Ⓡ 黑溜溜的眼睛和掉下來的髮絲。

Apr. 05 / d95

Ⓙ 今晚炒了三顆蛋。

Ⓡ 粉紅瑪格莉特。

Apr. 06 / d96

Ⓙ 芝麻街小玩偶，在籃子裡休息。

Ⓡ 少一塊的地墊與貓尾巴。

Apr. 06

Apr. 07

Apr. 07 / d97

Ⓙ 連鞋子也可以玩很久。

Ⓡ 散步途中的一朵小菊花，圓滾滾地好可愛。

Apr. 08

Apr. 08 / d98

Ⓙ Thomas的小火車，Clarabel & Annie翻車了~

Ⓡ 鑽洞洞。

Apr. 11

Apr. 11 / d101

Ⓙ Pepper喜歡玩字卡，認得很多動物了。

Ⓡ 是誰把長頸鹿放在玩具相機上？

Apr. 12

Apr. 13

Apr. 12 / d102

Ｊ Pepper的嬰兒娃娃坐在小推車裡，等待著被推去散步。

Ｒ 梨梨用彩色筆塗了深色指甲油……

Apr. 13 / d103

Ｊ 隔壁隣居種在門前的小白花。

Ｒ 摘了前院一朵白色瑪格莉特，換來個好心情。

Apr. 14

Apr. 14 / d104

Ｊ 今天必須洗大被單，第一次帶Pepper去自助洗衣店。
她目不轉睛地看著轉動的衣服。

Ｒ 與一顆球一起在地上滾啊滾啊～

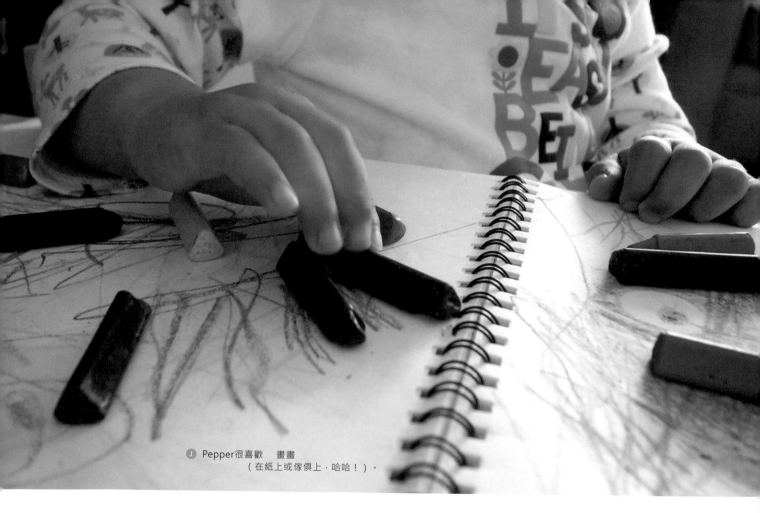

Ⓙ Pepper很喜歡　畫畫
（在紙上或傢俱上，哈哈！）。

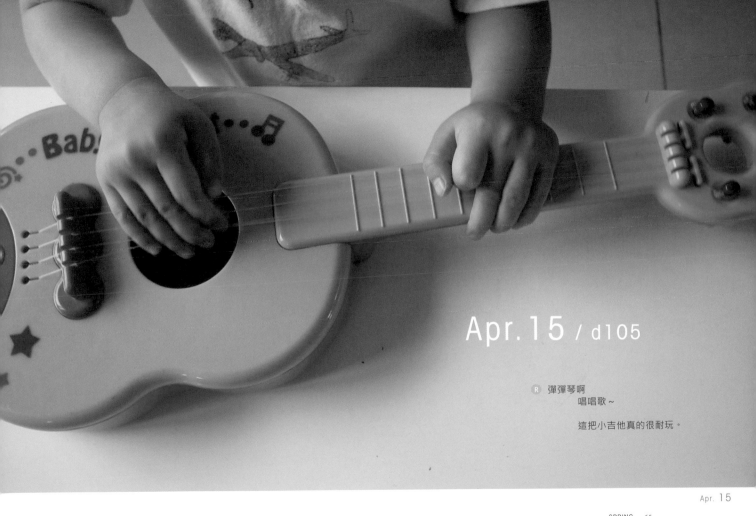

Apr.15 / d105

彈彈琴啊
　　唱唱歌～

　　這把小吉他真的很耐玩。

Apr. 18

Apr. 18 / d108
Ｊ 停車場旁的小雛菊。
Ｒ 盛開的牽牛花。

Apr. 19 / d109

Ⓙ 該幫Pepper剪頭髮了。

Ⓡ 生病的蘋蘋。

Apr. 20 / d110

Ⓙ 在玩昆蟲拼圖。

Ⓡ 買了康乃馨種在前院。

Apr. 19

Apr. 20

Apr. 21 / d111

Ⓙ Pepper的蠟筆和塗鴉。

Ⓡ 今天夕陽好美，停留下來多看一眼。

Apr. 22 / d112

Ⓙ 玩具箱裡，娃娃倒頭栽囉～

Ⓡ 紅燈停。

Apr. 22

Apr. 25 / d115
Ⓙ 小孩病了，每次餵藥都像在打戰，我筋疲力盡啊～
Ⓡ 毛絨絨的。

Apr. 26 / d116
Ⓙ Pepper床邊的森林牆。
Ⓡ 池塘裡的一幅畫。

Apr. 26

Apr. 27 / d117

Ⓙ Pepper把蠟筆的紙盒毀了，老公拿了她的小碗來裝，很適合。

Ⓡ 酸不溜丟的葡萄柚。

Apr. 28 / d118
Ⓙ 白玫瑰花蕊。
Ⓡ 澆完花的水珠。

Apr. 29 / d119
Ⓙ 好愛玩翹翹板，我跟著她翹幾次，我膝蓋就快斷了！
Ⓡ 可憐的胡迪，蓋臭襪襪當被子......

Apr. 28

Apr. 29

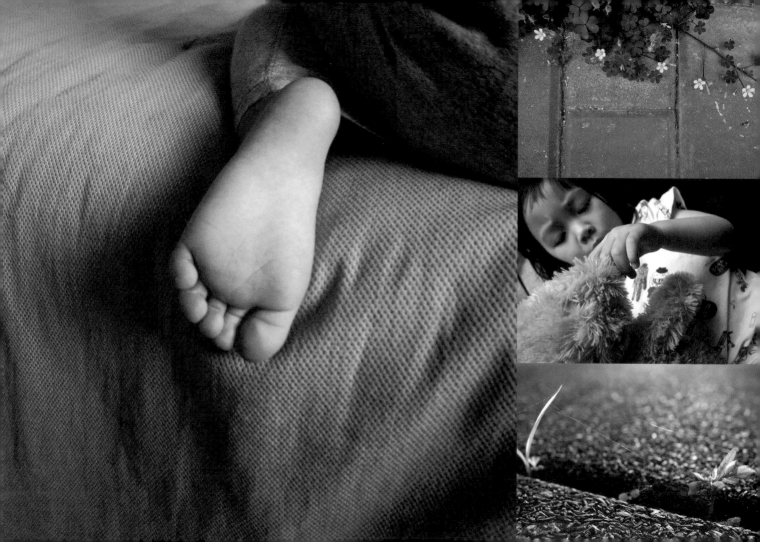

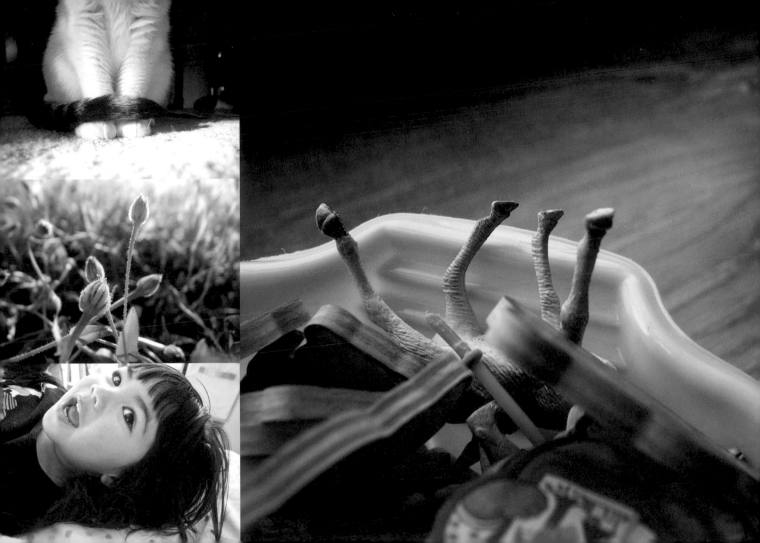

室外、室內，都是小孩的 遊樂園。

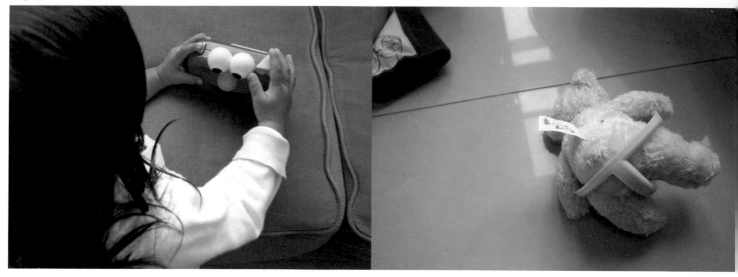

May 02 / d122
ⓙ Pepper的第一台相機：ELMO相機！
ⓡ 相撲選手？！

May 03 / d123
ⓙ 粉紅小花球。
ⓡ 在娘家，媽媽種的油點百合。

May 04 / d124
Ⓙ Pepper把酷蠟石（Crayon Rocks）塞在沙發縫裡。
Ⓡ 蘋蘋準備把桑椹捏爆了！

May 05 / d125
Ⓙ 堅持要抱著球看電視。
Ⓡ 澆完花後發現的小驚喜。

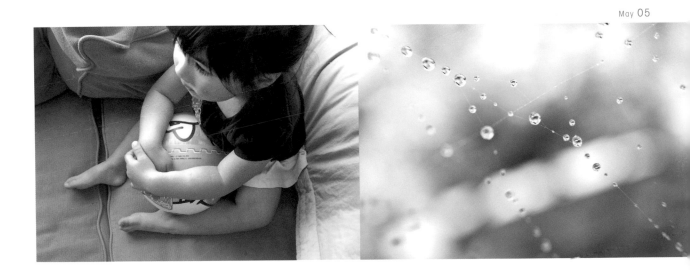

May 06 / d126

Ⓙ 一直想往上爬，不過每次爬到一半又滑下去。自己也呵呵地笑起來了！

Ⓡ 開車帶小孩們去運動公園玩，一路上有好美的天空相伴。

May 09 / d129

Ⓙ 變天，今天冷得像冬天！

Ⓡ 光亮亮的白色波斯菊。

May 06

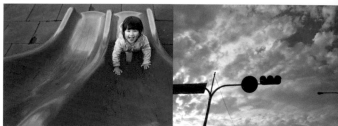

May 09

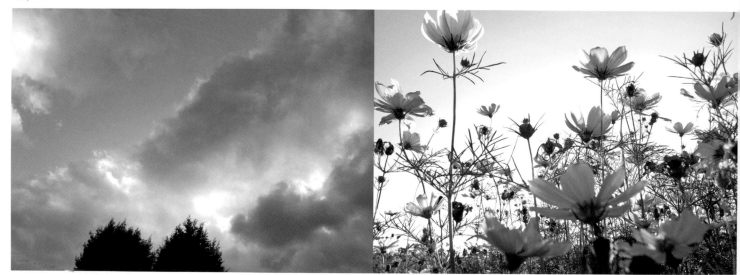

May 10

May 10 / d130
Ⓙ 公司餐廳前的花圃開滿了小黃花。
Ⓡ 桔梗，這朵只有四瓣喔～

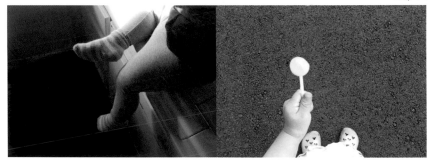

May 11 / d131
Ⓙ 最近很愛吵著要坐上流理台。
Ⓡ 帶支棒棒糖散步去。

May 12 / d132
Ⓙ 去公園玩沙。
Ⓡ 梨梨把車子倒過來當夾層，放了很多有的沒的。

May 12

May 16

May 13 / d133
Ⓙ Bella和她的小鳥好朋友~
Ⓡ 新買的彩色筆（ = 我給自己新找的麻煩......）。

May 16 / d136
Ⓙ 母親節那天，老公送的花，還是開得很盛。
Ⓡ 一個雨停的空檔。

May 17

May 18

May 19

May 17 / d137
Ⓙ 這幾天又冷又雨的，傍晚帶Pepper去散步，我還圍了圍巾～
Ⓡ 下了二天傾盆大雨，準備放晴了。

May 18 / d138
Ⓙ 洗碗精。
Ⓡ 待洗的二支叉子。

May 19 / d139
Ⓙ 小草上的小水珠。
Ⓡ 姐妹倆看螞蟻。

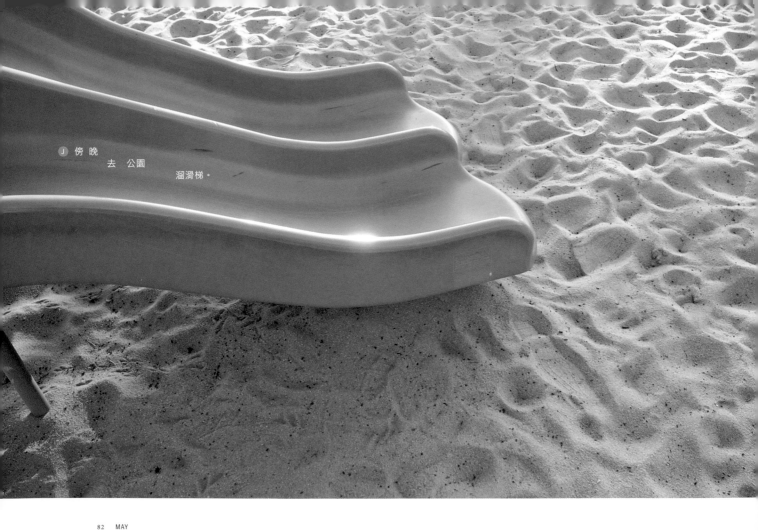

J 傍 晚　　去　公園　　溜滑梯。

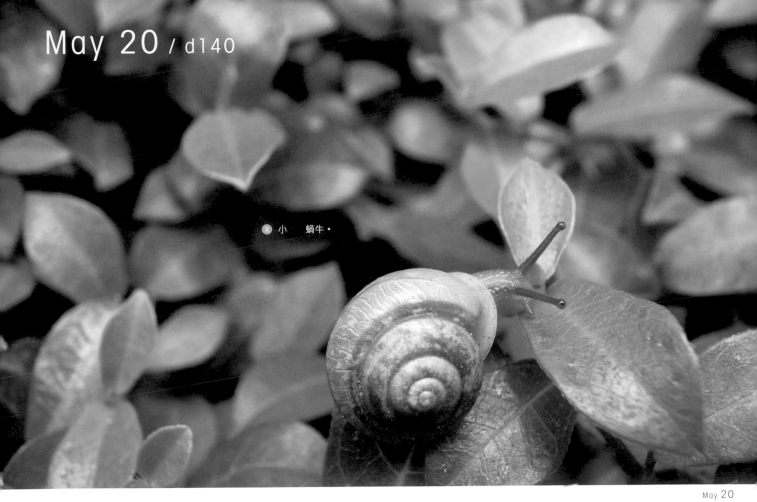

May 20 / d140

Ⓡ 小　蝸牛･

May 23 / d143

Ⓙ 這幾天,午覺醒來就吵著要去公園,還在擺pose咧!馬麻都快冷死了~
Ⓡ 雨停了一下,趕緊出去玩。

May 24 / d144

Ⓙ 愛我?不愛我?愛我?......
Ⓡ 蘋蘋只拿木頭色和紅色的積木蓋房子。

May 25 / d145
Ⓙ 跳跳馬小紅，噗！
Ⓡ 梨梨的動物異想世界。

May 26 / d146
Ⓙ 還剩一顆洋蔥，煮什麼好呢？
Ⓡ 準備午餐，好吃的鴻禧菇。

May 27 / d147

🇯 打包週末要去玩。

🇷 特地把腳踏車和直排輪扛上車,到社區外的籃球場玩。

May 30

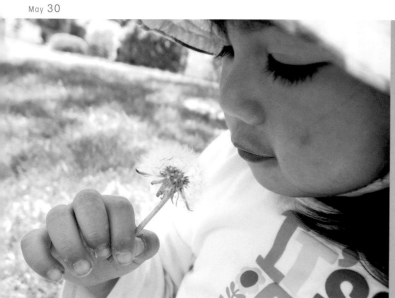

May 30 / d150

🇯 Pepper試著吹蒲公英,拿得太近,都黏到嘴唇上了。

🇷 梨梨最近每天都重新排列一次這些貼紙。

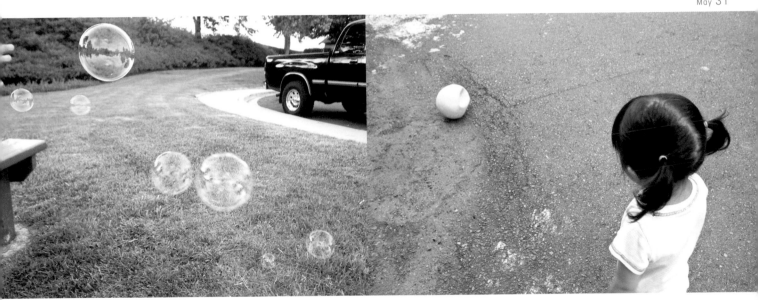

May 31 / d151

Ⓙ 追著泡泡跑。

Ⓡ 蘋蘋玩一顆消氣的球。

JUNE

我們一起學著去觀察身邊平凡，

但充滿著 溫度 的事物。

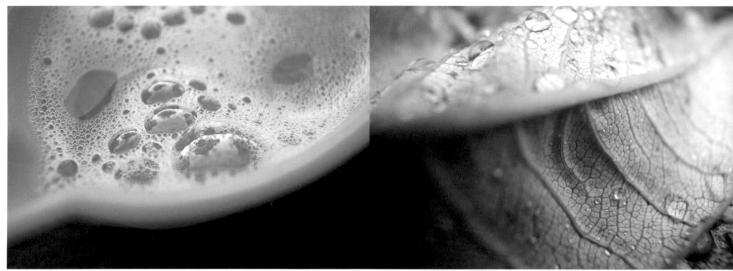

Jun. 01 / d152

Ｊ Pepper昨天追泡泡追得太開心，
今天午覺醒來就吵著要去吹泡泡，所以我們又去了。

Ｒ 下了一場太陽雨。

Jun. 02 / d153

Ｊ 今天的夕陽，好美啊～

Ｒ 蘋蘋很熱衷畫畫圈圈。

Jun. 02

Jun. 03

Jun. 06

Jun. 03 / d154

Ⓙ Pepper坐車學中文，真好學啊～

Ⓡ 應該是梨梨的大作，配色滿好看。

Jun. 06 / d157

Ⓙ 乾掉的鼠尾草。

Ⓡ 連假最後一天，在高雄愛河畔的天空。

Jun. 07 / d158

Ⓙ 老是把娃娃的衣服脫光光！>_<

Ⓡ 好棒的玩具廚房組啊！蘋蘋洗鍋子。

Jun. 07

Jun. 08 / d159
- 邊喝牛奶邊聽爸拔唸故事書。
- 梨梨喝一口牛奶，舔舔嘴。

Jun. 09 / d160
- 一堆松果。
- 一堆積木塞在不屬於它們的盒子，其中一個被綁上橡皮筋⋯⋯

Jun. 09

Jun. 10 / d161
Ⓙ 下班時的天空。
Ⓡ 烏雲快布滿天，要下大雨啦～

Jun. 13 / d164
Ⓙ 藍花楹樹開了整片紫色的花。
Ⓡ 隔壁鄰居種的紫色美女櫻。

Jun. 10

Jun. 13

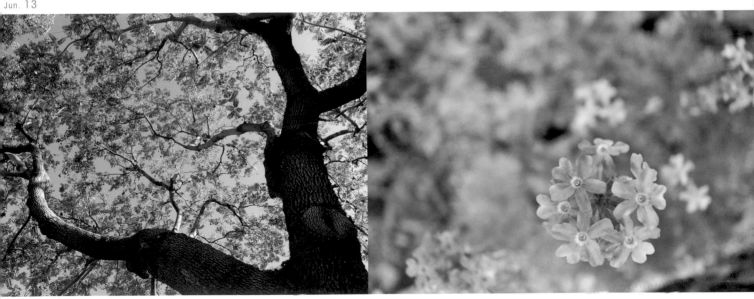

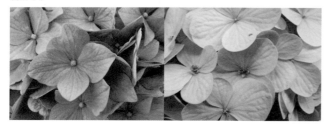

Jun. 14 / d165

Ｊ 今天走過鄰居的小花園，拍到好多漂亮的花。

Ｒ 走進小巷弄中發現了美麗的繡球花。

Jun. 15 / d166

Ｊ 今天堅持要推巧虎去散步，中途坐在路邊休息。

Ｒ DayDay和鞋子，天氣太熱，牠剃毛了……

Jun. 16

Jun. 16 / d167

Ⓙ 每天早餐都有草莓和藍莓。

Ⓡ 小水桶裝著玩具，仔細一瞧裡頭還躲了無尾熊。

Jun. 17 / d168

Ⓙ 樓下走道旁的小菊花。

Ⓡ 本來想拔除的幸運草，長出花了。

Jun. 17

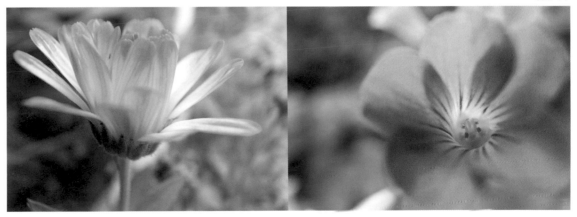

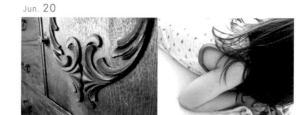

Jun. 20 / d171
Ⓙ 比得的古董櫃子。
Ⓡ 蘋蘋賴床滾啊滾。

Jun. 21 / d172
Ⓙ 撿了好大一塊石頭！
Ⓡ 最愛雨停的時刻。

Jun. 21

Jun. 22

Jun. 22 / d173

Ⓙ 天氣熱，我給了Pepper一盆水，她就玩得不亦樂乎了。

Ⓡ 幾天前買了個小泳池，她們天天都想玩。

Jun. 23

Jun. 24

Jun. 23 / d174

Ⓙ 傍晚點心，吃葡萄。

Ⓡ 好久都吃不完的花蓮大西瓜。

Jun. 24 / d175

Ⓙ M is for Moon。

Ⓡ 葉子枯的一小塊，透過了光。

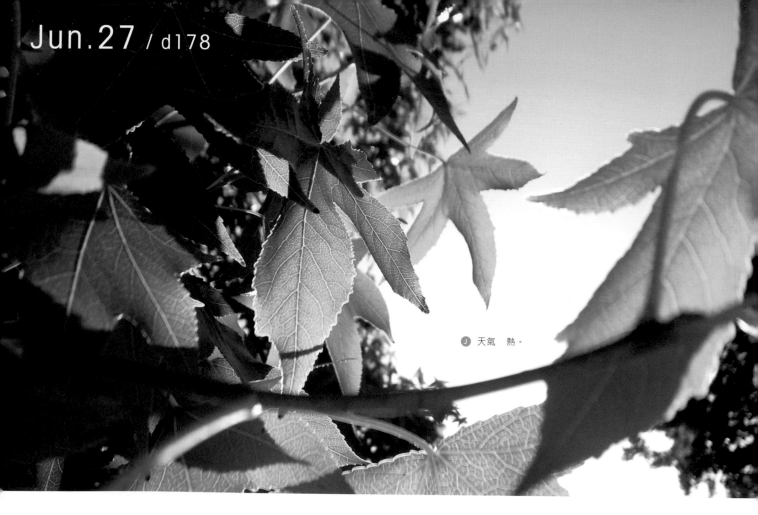

Jun.27 / d178

Ⓙ 天氣　熱。

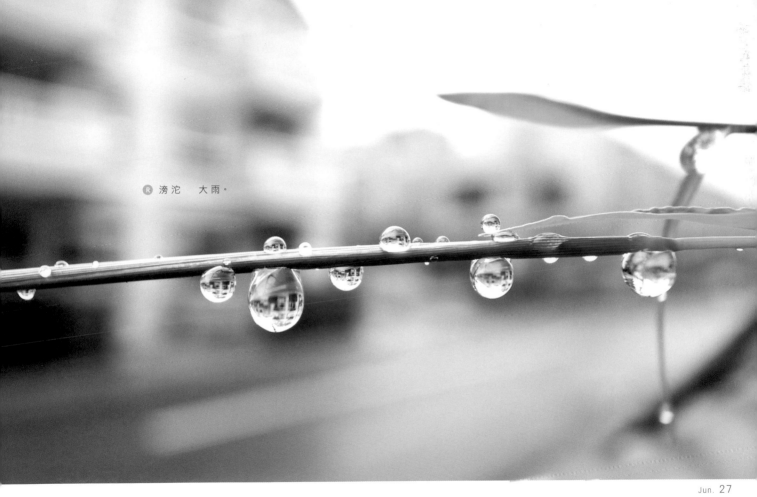

Ⓡ 滂沱 大雨。

Jun. 28 / d179

Ⓙ 斑馬的頭＋河馬的腳，Pepper的動物接龍。

Ⓡ 斷了二條腿還要拖那麼重，可憐的斑馬……

Jun. 29

Jun. 29 / d180

Ⓙ 比得買給Pepper兩隻長得好好笑還會發光的毛毛蟲。

Ⓡ 動物們「咬耳朵」悄悄話？！

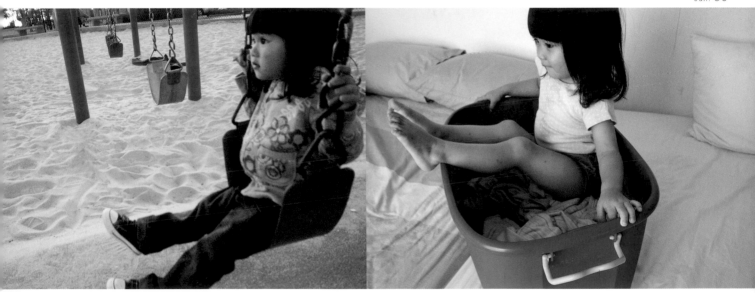

Jun. 30 / d181
Ⓙ 公園盪鞦韆。
Ⓡ 新買的收納箱當船。

主題如何決定？

/ Jill

我們沒有事先決定主題耶！
完全是依照當天的生活步調和活動來拍照。
完全不知道對方那天拍了什麼。
常常照片合起來後，看起來似乎是有先討論過主題的默契，
常常會有人問，連我們自己也常常很驚喜，
天天都會期待對方拍的照片。
一直到一年的最後一天，這樣期待的心情都沒變呢～
我覺得能一起做的話會很棒，
但和Ruru沒見過面，也還不算認識太久，
輕輕提了這個project，沒想到她很爽快的就答應了，
反而讓我嚇了一跳呢～呵！
然後一切就像Ruru說的，兩個人很有行動力的就把這個project執行了。
到現在還是覺得很不可思議，我們一起完成了它，真的是很棒的經驗！

/ Ruru

我們沒有設定每日主題，由發佈的那個人來決定組合。
由於彼此媽媽的角色和喜好接近，在生活中遇到的事件大同小異，
總觀起來就好像有浮現一些主題，真是有趣的現象。

關於挑片

/ Jill

有時從一、兩百張挑，有時從五張選。
有時拍多，反而沒得選，
有時拍少，喜歡的很多。
生活攝影不重數量！
有沒有捕捉到那個想要的moment，其實也是要靠點運氣呢～

/ Ruru

一百多張到三張都有。
天氣好時去散步玩溜滑梯，
或者平日突想的小郊遊，拍回來的張數就多；
也曾在非常匆忙之下拍個幾張交差（笑）。

07 時差下的溝通與趣味

/ Jill

這其中有趣的事啊,
像是會去拍平時根本不會去注意到的細節事物,
像是洋蔥的屁股、洗碗槽之類的;
也會特別去觀察Pepper的行為,拍到許多有趣的畫面。
還有,這一整年,我和Ruru幾乎天天都Email彼此,無話不聊,
像是一起生活了一年的感覺,也看著水果姐妹成長了一年,
我們卻連面也沒見過呢~人的緣份真的很奇妙。

/ Ruru

照片要各自處理好,再把喜歡的照片挑好mail給負責發佈的人,
負責發佈的人要將自己的和對方的照片各選出一張,
合好上傳至blog並同步更新Facebook,
把自己的說明文字打好,等待對方看到發佈後也打上說明,
這樣一天的組合便完成。

雖然每天都會打上一遍日期,但我還是經常不知道今夕是何夕,
對數字好沒概念啊!
給對方的信,當天有發生什麼特別的事會順便寫出來,
常常這樣來回聊了一堆。
身邊的親朋好友若聽我講形起吉兒,就像是熟絡的鄰居般自然,
我們卻完全沒有見過面呢!

08 最難忘的……

/ Jill

2011年9月,聖地牙哥發生了有史以來最大規模的停電。
因為剛好是在911的前夕,人心惶惶的,
整個城市都陷入了很不安的情緒。
夜裡聽著收音機,新聞也說不知道電力何時會恢復。
我焦急著無法上網傳送當天的照片給Ruru,
也無法寫Email跟她說明這裡的狀況。
擔心她會等照片或一直上網查看。
那時我手機只剩下一半不到的電力,也一直撥不出去。
突然收到朋友寄來的訊息,
知道電訊通了之後,我馬上就用手機上網,
第一件事不是跟家裡報平安,而是寄了Email給Ruru,
跟她說了這裡的狀況,叫她不要等照片啊~~

/ Ruru

我啊,會說是泰國香港十天旅行的那次,
出國玩一定會拍照沒有問題,是否能按時上傳只能盡力而為。
在泰國的七天很順利,每個住宿的地方都能免費上網。
到香港迪士尼時,才知道不但沒有無線網路,
要開通網路的費用更高出預期許多。
無法和吉兒告知這個情形令人不安,擔心她等我的照片晚睡,
或是以為我們轉機遇上了什麼麻煩。
回國後第一件事不是打開行李箱整理,是先開了電腦把照片補齊,
真是讓我好掛心的一次經驗。

最大的難題

/ Jill
最大的難題的確是要兼顧所有的事，
因為是媽媽，是人妻，不是單身了，
有時候攝影似乎只能是「興趣」，
不能花太多的時間在上面，
即使看似輕鬆，一天只有一張照片的project，
其實過程還是很花費時間的，
只能等小孩睡了才能上網整理照片，
老公的了解和支持很重要，
這個過程，我也很感謝他的支持。

/ Ruru
照顧家庭與實現自我二者，
忙碌又不停地拉扯下，容易產生挫折感。
有時我以為自己在進行一個很酷的計劃；
有時又感到：百分之百的奉獻給家庭才應該是首要的任務嗎？
這種念頭雖然不斷的輪播出現，卻總是一閃而過，
我一直以做好基本的賢內助和母親角色優先，
剩餘的時間才追求其他的發展，
那麼，也無須為了追求滿分而放棄自我了。

10 中斷的危機

/ Jill
有次，我的GRD不小心摔到，無法開機了。
那天是星期日，攝影店家都沒開；
而且，送修也得好幾天才拿得回來，那就不能天天拍照了。
我那時沮喪的想說完了，這個project就要毀在我手上了。
回家後，試著把電池拿出來，重新放入，竟然可以開機了。
當時真的是冒了一身冷汗啊～

/ Ruru
遇過一次電腦故障維修，幸好照片習慣一邊備份，
趕緊從家中另外的電腦裝好project需要的軟體，
安然度過難關，沒有遺漏任何照片的原始檔。

11 放棄的念頭

/ Jill

很訝異的說，我沒想過要放棄耶！
當初決定要做的過程非常的短，所以後悔也來不及，
有點鴨子硬上架的感覺。哈！
當初也抱著po一天是一天的心情，不敢想太遠。
但一路po下來，我們真的po得很開心。

我老公也問過這個問題，我不會累不會膩嗎？
我回說不會耶！
每天都有驚喜，
每天都會期待對方的照片與當日的組合，
我也會期待接下來的日子能拍到什麼照片。
而且兩個人一起合作，真的有共同作戰的感覺，
會彼此鼓勵，這過程也就不覺得艱難了。

/ Ruru

沒有耶，任何阻礙都無法動搖想完成計劃的決心，
反倒是愈挫愈勇，
認為全職家庭主婦，看得見的產值低，
獲得證明的時間漫長。
每一步都印下足跡的365 project，
能完成等於是宣告自己有其他的價值，
我覺得，每個母親都需要其他領域的成就感，
以得到更多心靈上的支持。

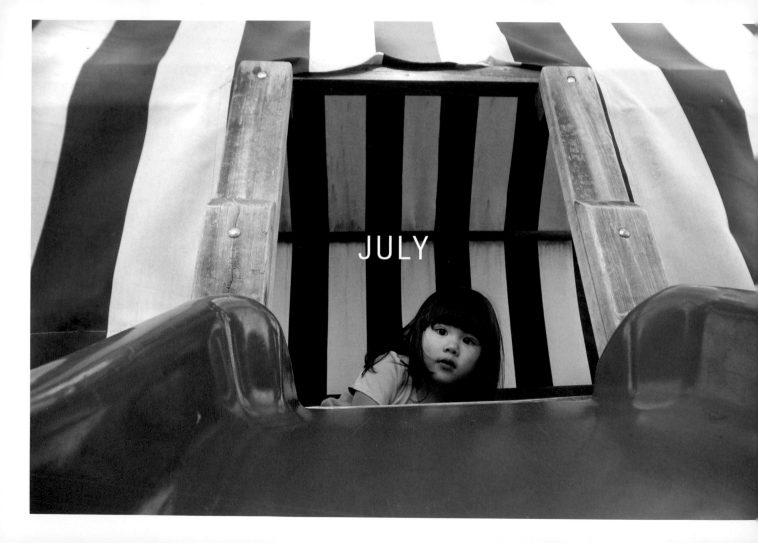

處處是孩子的 奇幻劇場。

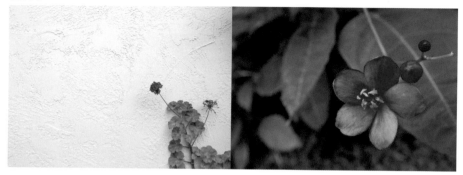

Jul. 01 / d182

Ｊ 牆邊的花。

Ｒ 一朵桃紅色的花。

Jul. 04 / d185

Ｊ 動物一個個抓來排排站。

Ｒ 買了色彩繽紛的糖果，坐在河邊看鴨子。

Jul. 04

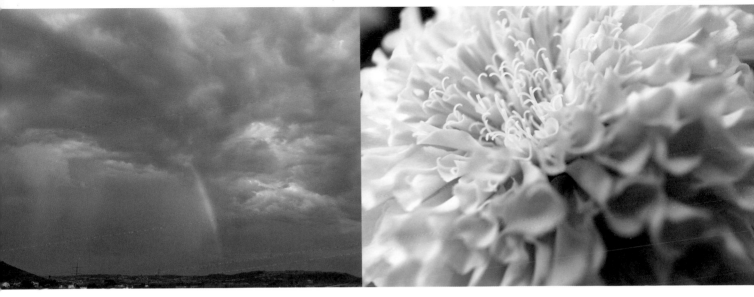

Jul. 05 / d186
Ⓙ 一道彩虹。
Ⓡ 前院來了新同學，萬壽菊。

Jul. 06 / d187
Ⓙ 今天是好天氣。
Ⓡ 今天的天空。

Jul. 06

Jul. 07 / d188

Ⓙ 溜滑梯中場休息。

Ⓡ 梨梨最近都選桃紅色的湯匙叉子用。

Jul. 08 / d189

Ⓙ 鄰居種的黃玫瑰。

Ⓡ 葉縫中的美好光線。

Jul. 08

Jul. 11 / d192

Ⓙ 家附近的胡椒樹掉落的葉子和小胡椒。

Ⓡ 昨晚下了雨，土還濕的。

Jul. 12 / d193

Ⓙ 和馬麻手牽手去散步。

Ⓡ 蘋蘋和她最愛的小被被。

Jul. 11

Jul. 12

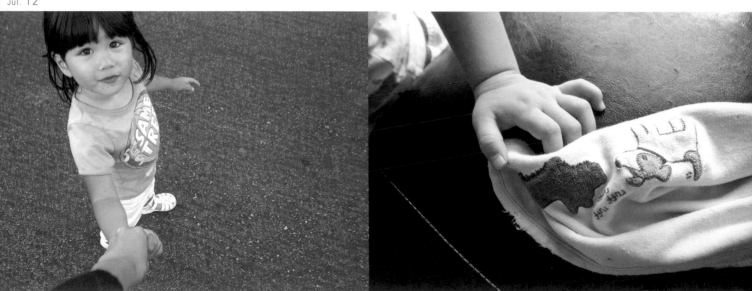

Jul.13 / d194

J zzz.....

Jul. 14

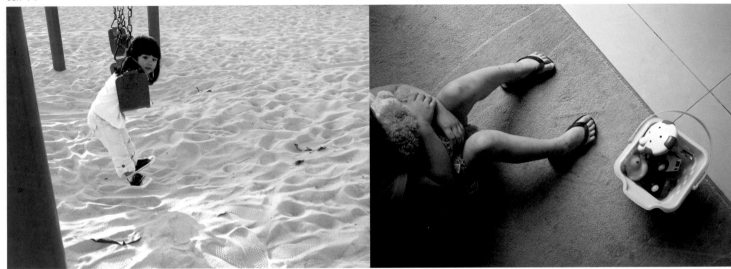

Jul. 14 / d195

J 趴在鞦韆上，晃啊晃。
R 梨梨抱著二隻熊，坐在門口看下大雨。

Jul. 15 / d196

J Aeonium Cyclops Succulent Plant (多肉植物)。
R 夏堇。

Jul. 15

Jul. 18

Jul. 18 / d199
Ⓙ Pepper的第一件「拼貼畫」。
Ⓡ 新生的小蕨葉。

Jul. 19 / d200
Ⓙ 路邊叢叢的小白花。
Ⓡ 水溝蓋上一片孤獨的落葉。

Jul. 20 / d201
Ⓙ 黃昏時刻的散步。
Ⓡ 梨梨的美背。

Jul. 19

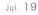

Jul. 20

Jul. 21 / d202
Ｊ 午餐的餐前麵包。
Ｒ 蘋蘋用玩具洗手台煮菜。

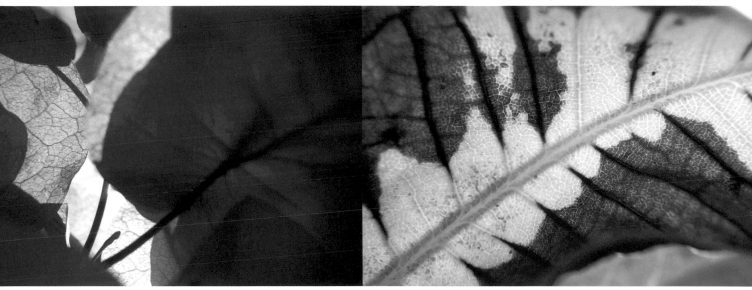

Jul. 22 / d203

Ⓙ 粉紅的光。

Ⓡ 很酷的枯葉。

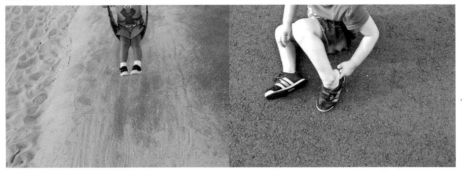

Jul. 25 / d206

Ⓙ 喜歡看她溼鞦韆時，短短的腿伸直直的樣子。

Ⓡ 梨梨鞋子跑進石頭，坐在馬路上重穿了一遍。

Jul. 26 / d207

Ⓙ 彈貓鋼琴。

Ⓡ 一本可愛的書，可以幫兔子Louie穿衣服。

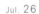

Jul. 26

Jul. 27

Jul 27 / d208
J 散步時，看到一朵美麗的花。
R 蕾絲金露花葡萄，今天才學到的品種，名字也太美了吧！

Jul. 28

Jul. 28 / d209
J 黃昏時刻去公園散步。
R 悶熱無風的一天，汗流浹背的路邊隨手拍。

Jul. 29 / d210
J Pepper不肯穿鞋，我就穿上她的襪和鞋，她覺得很好笑，笑不停～
R 說不定有十年了，當時收集的麥當勞玩具，沒想到能給自己的小孩玩。

Jul. 29

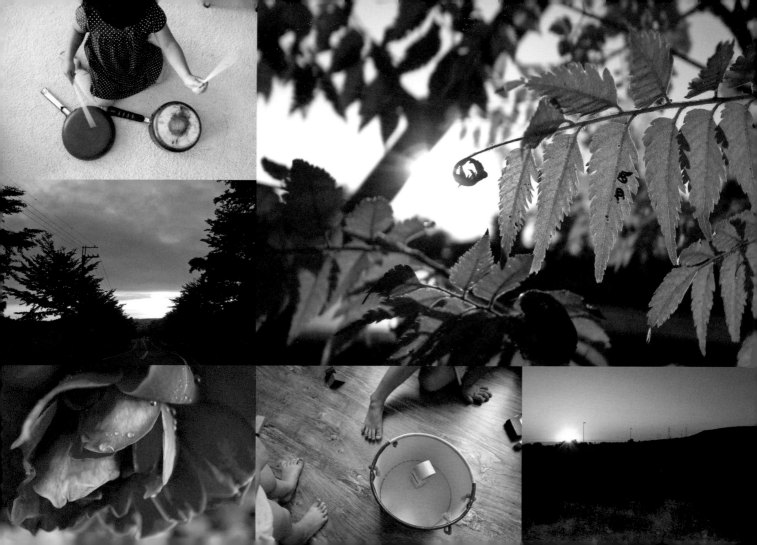

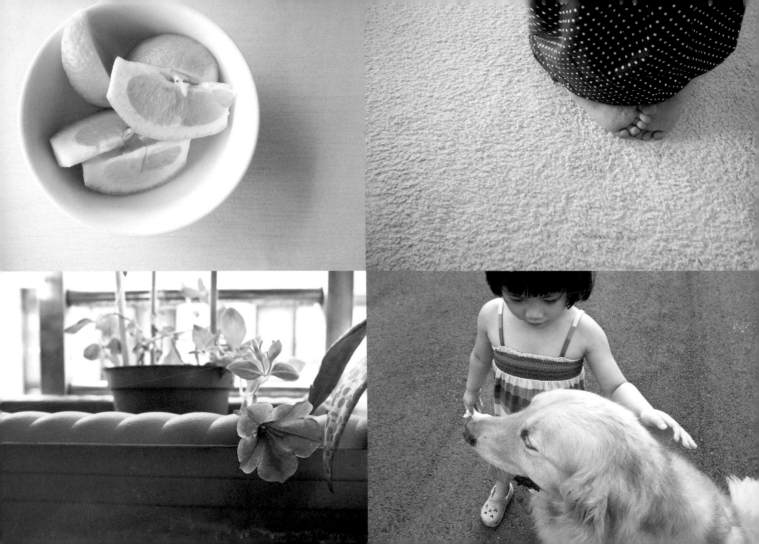

不論在未來哪個時刻回顧，

每一刻 都會是最甜蜜的回憶。

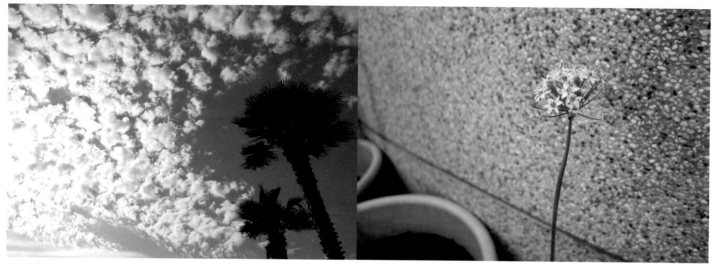

Aug. 01

Aug. 01 / d213
Ⓙ 今天多雲。
Ⓡ 路邊一枝花。

Aug. 02 / d214
Ⓙ 硬是要把花瓣塞到小洞裡。
Ⓡ 梨梨在表姐家玩益智拚圖。

Aug. 02

Aug. 03 / d215

Ⓙ Pepper盤子裡的小番茄。

Ⓡ 大麥町倒頭栽。

Aug. 04 / d216
Ⓙ 每天都可以玩得很亂～
Ⓡ 梨梨先把紙剪碎了，再塞到玩具裡……

Aug. 05 / d217
Ⓙ 最近很喜歡玩車車（車頂已經被她壓破了）！
Ⓡ 粉筆亂塗鴉。

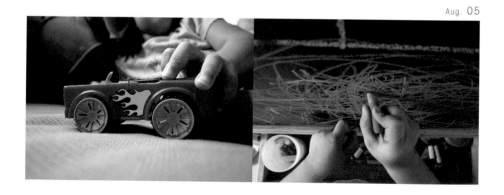

Aug. 08

Aug. 08 / d220
Ⓙ 太陽要下山囉~
Ⓡ 天快黑了,冒著細雨去買晚餐。

Aug. 09 / d221
Ⓙ 晴朗無雲的天。
Ⓡ 躲在車庫拍大雨。

Aug. 09

Aug. 10

Aug. 10 / d222
Ⓙ 最近也很愛玩恐龍。
Ⓡ 妹妹想給熊熊套衣服套不好,當然,那是姐姐的褲子吶!

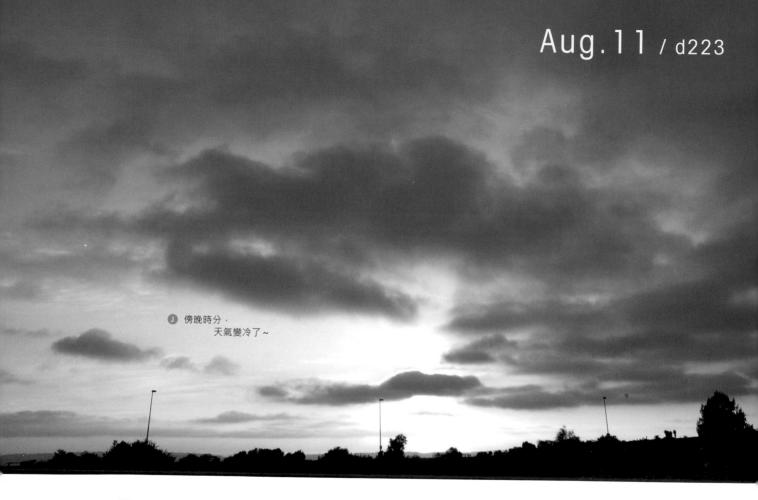

Aug.11 / d223

J 傍晚時分，
天氣變冷了~

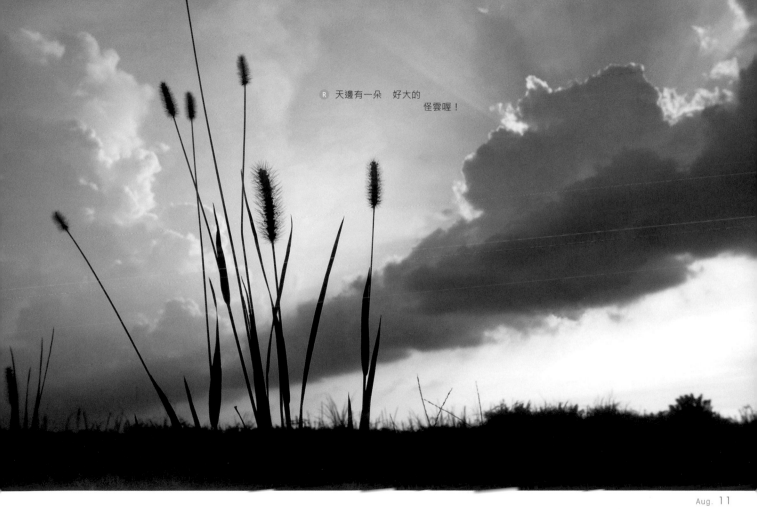

R 天邊有一朵　好大的
　　　　　　怪雲喔！

Aug. 12

Aug. 15

Aug. 12 / d224

Ⓙ Pepper摘了一朵扶桑花。

Ⓡ 扛了一盆睡蓮回家。

Aug. 15 / d227

Ⓙ 夜裡的公園，路燈下的葉子像金葉。

Ⓡ 蘋蘋抱著小鹿看《玩具總動員3》。

Aug. 16

Aug. 16 / d228

Ⓙ 傍晚去散步。

Ⓡ 在遊戲室玩。

Aug. 17 / d229

Ⓙ Pepper今天的大作。

Ⓡ 看了好久的雜草，紅色的好像是新葉，然後轉綠這樣。

Aug. 18 / d230

Ⓙ 在Pepper拔起來前拍下的蒲公英。

Ⓡ 今天傍晚去了比較遠的公園。

Aug. 17

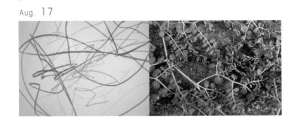

Aug. 18

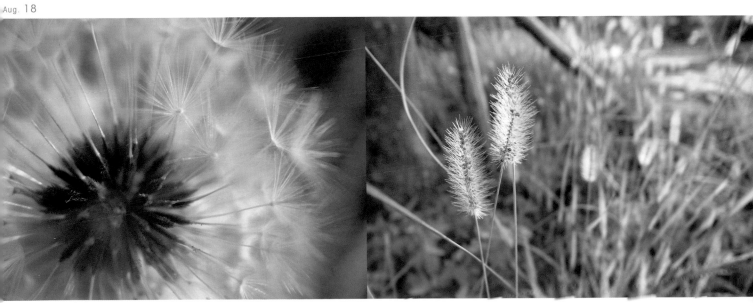

Aug. 19 / d231

Ⓙ 下午的小點心。

Ⓡ 蘋蘋不小心灑了一地……

Aug. 22 / d234

Ⓙ 有秋天的感覺了。

Ⓡ 昨天玩翻了，星期一整天都好累。

Aug. 19

Aug. 22

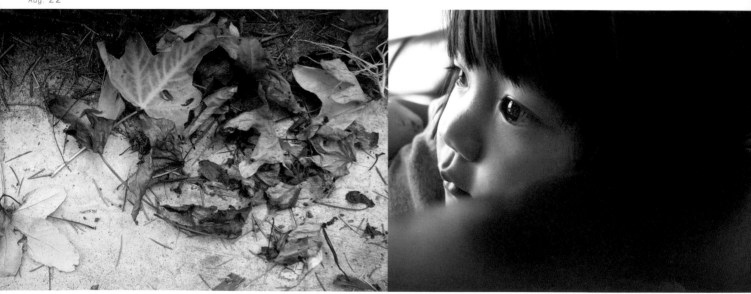

Aug. 23 / d235

Ⓙ 依然喜愛隨地亂躺......=.=

Ⓡ 梨梨突然躺進玩具箱再伸個懶腰。

Aug. 24 / d236

Ⓙ 好多小車車。

Ⓡ 雖然是假的花，但挺可愛的。

Aug. 24

Aug. 25

Aug. 25 / d237
Ⓙ 草。
Ⓡ 本來以為快熱死的花，生命力超強又盛開了起來。

Aug. 26 / d238
Ⓙ 數大便是美。
Ⓡ 小浮萍。

Aug. 29 / d241
Ⓙ 吃完晚餐，帶Pepper去逛寵物店。
Ⓡ 扶桑花謝了後留下的花托。

Aug. 29

Aug. 30 / d242
Ｊ 在做伏地挺身嗎？
Ｒ 在大賣場臉黑的特價品，正版的草莓仙子娃娃。

Aug. 31 / d243
Ｊ 老公把水果上的小貼紙都留下來了。
Ｒ 千日紅，拿來做乾燥花很適合。

SEPTEMBER

我們都是 一家人。

Sept. 01 / d244
Ⓙ 傍晚散步看到的美麗花叢。
Ⓡ 雨停了，花兒顯得好嬌嫩。

Sept. 02 / d245
Ⓙ 芭蕉葉。
Ⓡ 門前的馬路鋪了新柏油。

Sept. 02

Sept 05 / d248
Ⓙ 鋪了段小鐵軌讓火車走。
Ⓡ 混在一起的拼圖最難收了啊~

Sept. 06 / d249
Ⓙ Pepper說「Let's go!」。
Ⓡ 蘋蘋一直玩弄路上的石頭。

Sept. 06

Sept. 07 / d250
J 剪不斷，理還亂啊～
R 鄰居剛澆好的花，借我拍一張。

Sept. 08 / d251
J 我想叫她「鐵玫瑰」！
R 電線桿旁的小蒲公英。

Sept. 09 / d252

Ｊ 小火車排排站。

Ｒ 據梨梨說，貼這樣子以後牠們就可以騎了。

Sept. 12

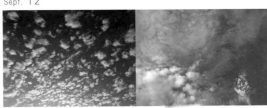

Sept. 12 / d255

Ｊ 6:24 p.m. 的天空。

Ｒ PM 六點〇三分的天空。

Sept. 13 / d256

Ⓙ 拍不厭的小小腳趾頭們～

Ⓡ 父親種的芭樂盆栽。

Sept. 14 / d257
ⓙ 藍、紫、綠，美麗的顏色讓我停下腳步了。
ⓡ 我站在大樹下，腳下是掉了一地的黃色小花。

Sept. 15 / d258
ⓙ 自己把貼紙貼在鼻子上，覺得很好笑～:D
ⓡ 蘋蘋騎姐姐的大車，還把家裡拖鞋穿出門......

Sept. 15

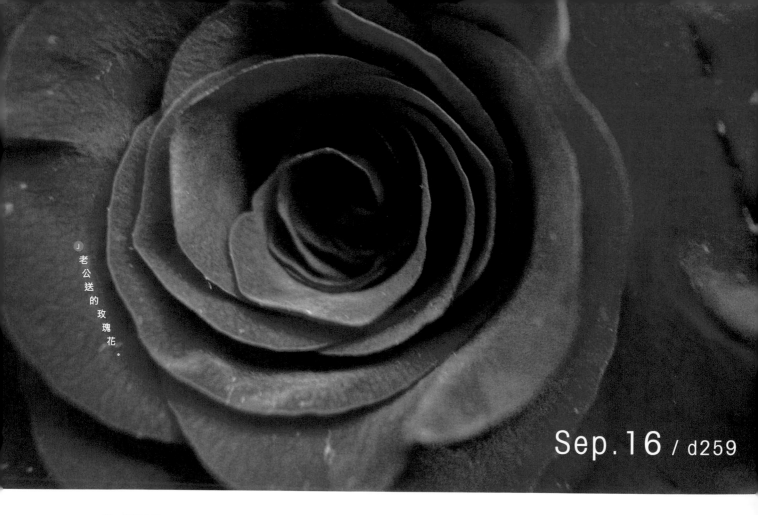

J 老公送的玫瑰花。

Sep.16 / d259

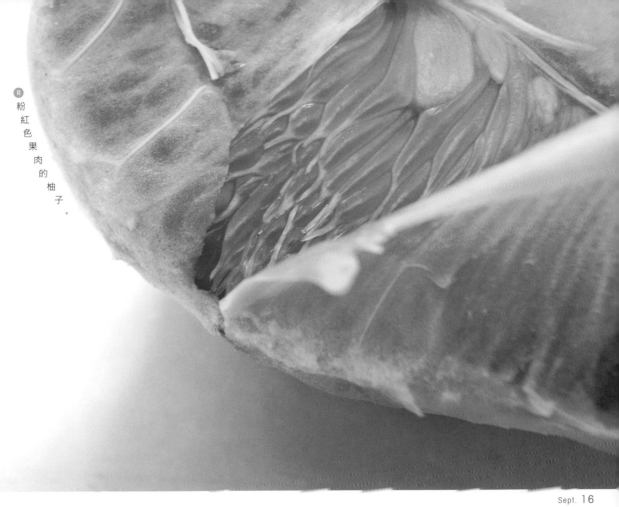

R 粉紅色果肉的柚子。

Sept. 19

Sept. 19 / d262
Ⓙ 落了一地的小葉子。
Ⓡ 白色九重葛。

Sept. 20 / d263
Ⓙ Pepper把動物玩具一個一個拿出來擺。
Ⓡ 梨梨把所有藍色的玩具都集中起來。

Sept. 21 / d264
Ⓙ 可愛的小粉菊。
Ⓡ 可以拿來黏在鼻子上玩的花心。

Sep. 21

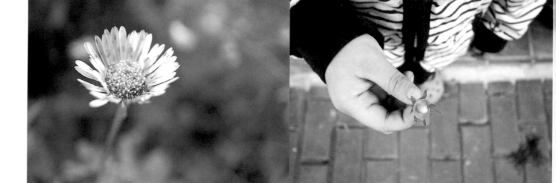

Sept. 23

Sept. 22 / d265
Ⓙ 天涼多雲。
Ⓡ 今天有好美麗的夕陽顏色。

Sept. 23 / d266
Ⓙ 很多傑克的小魔豆，長呀長地長到天上去囉～
Ⓡ 爬在石頭上的可愛植物。

Sept. 26 / d269
Ⓙ 公園一角。
Ⓡ 一個角落。

Sept. 27 / d270
Ⓙ 在看狗狗會不會大便。
Ⓡ 蘋蘋在阿嬤家的巷子。

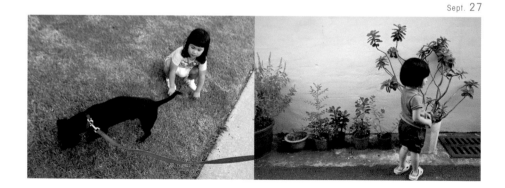

Sept. 28 / d271

 朋友送給Pepper的凱莉娃娃。

Ⓡ 阿嬤家的老Q比。

Sept. 29 / d272

Ⓙ 垂到地上的一枝花。

Ⓡ 一枝新嫩葉。

Sept. 30 / d273

Ⓙ 溜滑梯。

Ⓡ 姐妹倆在好奇水溝蓋上那灘水。

Sept. 29

Sept. 30

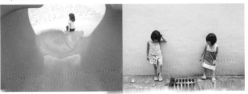

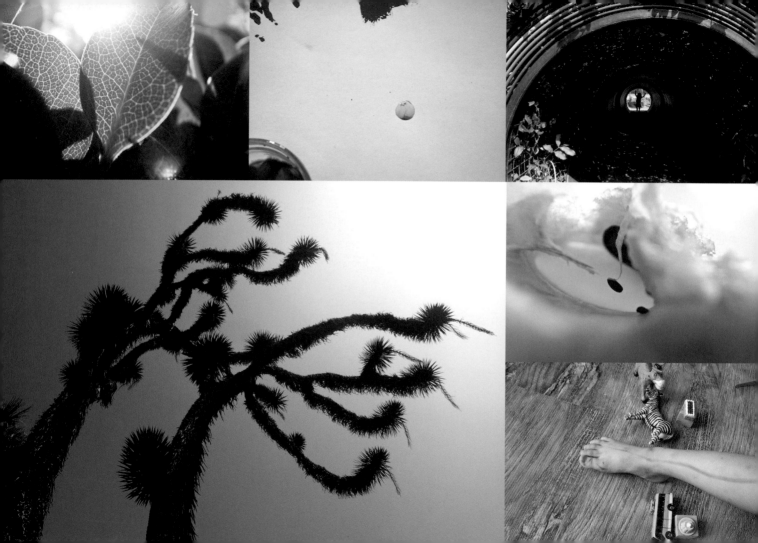

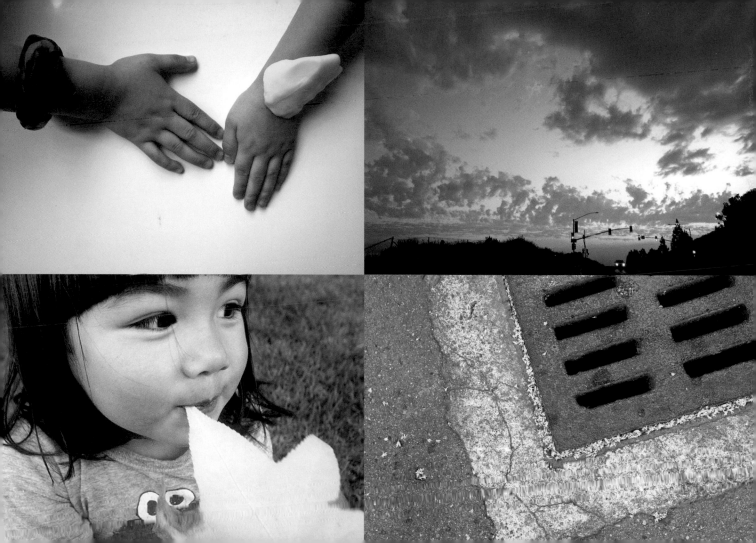

12 與觀者的互動

/ Jill

一開始這個project就是以影像為主,
因為我覺得每個人都會對生活影像有自己的解讀和感受。
這個project雖然是我和Ruru的生活,但觀者有意,
偶爾看到網友和我們分享他們的解讀時,真的是非常的有意思。

project結束時,有一個網友問我,我們還會繼續交換嗎?
她說這是她一個小小的心靈基地。我聽了很感動啊~
很多網友們一路來都很支持我們,也有幾位開始他們自己的365 project,
我們很開心能激勵更多人來記錄生活!

/ Ruru

我們辦過一次活動,請網友們說出最喜歡的組合,隨機送了小禮物寄給他們。
他們總是能說出畫面中和自己貼近的部分,也都超乎我們原本的想像。
這個互動是一開始我們所期待的,是希望觀者在計劃進行中產生共鳴,並找到自己的故事。

感謝每天關注365 project的所有朋友,
有一部分前進的動力是來自大家默默的鼓勵,或者直接的掌聲。

13 達成後的感想

/ Jill

非常的不捨啊~
但也非常的有成就感,覺得生命裡總算做過一件有始有終的事了,呵~

與Ruru的合作結束,也有種曲終人散的傷感,
但這一整年,我們真的從彼此學習到很多。
我也很感激她的友誼,
我相信,我們的友誼也會一直長長久久下去的。

/ Ruru

最後一封信標著Dec 31 photos,我的眼眶含著著淚傳送出去。
過去求學的過程中,不曾得到任何的全勤獎,早課時常遲到缺席,
計劃完結很高興自己毅力的展現。
而眼淚也訴說著傷感,走到這裡和吉兒要拆開的感覺,
不過我相信有很多機會,會把我們一直牽在一塊的。

/ Jill

在做這個project之前，我其實沒有天天拍照。
都是出門、有特別的活動或興緻來才會拍。
而這個project讓我每天都得強迫自己緩下來，
靜靜的看看四周有什麼可以拍，
我因此常常發現驚喜。
住家附近的每棵樹、每株花草我都很熟悉了。
兔子窟的兔子大約什麼時間出來，夕陽什麼季節幾點下山，
女兒的習性……我都清楚了。
回頭看照片，我記錄下來的不只是女兒的成長，而是我們的生活啊～
那天的雲、夕陽、Pepper玩的玩具、吃的飯……，還有我那天的心情，
每張照片對我來說都是很有意義的。

除了Ruru，我無法求到更好的拍照伙伴了！
一年的確是很長的約定，加上我們倆都是忙碌的媽媽，
每日都要固定挪出時間來做這個project其實不容易。
但因為我們倆有很好的默契和共識，
這一路下來，我們不但拍得很樂，也從拍照伙伴成了無話不談的朋友，
現在也朝著共同的夢想一起努力著，
對人妻上班族來說，很是意義重大啊！

/ Ruru

在一年之內的每天，迫不及待收到照片或合好照片，
對新的組合保持高度的興趣。
這樣有目標有計劃去堅持到底的感覺真好，
我對人生總是隨性，走一步也不一定會計算著下一步，
或許是因為只愛走想走的路，才能接受任何道路上的變化吧！
遇到吉兒這樣的拍照好伙伴，對彼此信任，可以大言不慚的編織著夢想，
也算是人生中難求的好事吧！
沒有她，我一定無法完成這個計劃的。

另外，對兩個女兒的行為模式也更加清楚了，
一時沒有東西可以拍，常常就是往她們身上找，
觀察她們的對話、玩玩具的樣子、有什麼新的點子，
這些似乎都讓我更貼近了解她們。

/ Jill

從小我就喜歡「看圖說故事」的作業，
照片的吸引力就在於它可以是一篇短詩，也可以是長篇小說。
每個人的人生風景都不同，都有各自的精彩，就視你怎麼看、怎麼說。
攝影對我來說，是單純的想把生活裡的片刻化為故事的記錄下來。
不單是時間、行動的凝結，還有當時的空氣、情緒，還有愛，
我都想濃縮在那一張張的影像裡。
女兒是我的靈感，因為看著一個生命的成長，讓我有機會再活一遍，
而這次，我什麼都不想錯過啊～
這些影像，未來對我和老公會是許多美好的回憶，
也會是給女兒的美麗禮物。

拍照時，憑的是感覺，我喜歡觀察，就會去尋找感動自己的細節來拍。
別人有共鳴時，我很開心；只有自己欣賞時，我也能自得其樂。
說不出什麼大理論，對器材更是了解有限，
到目前也沒換過相機，覺得方便夠用即可，
有機會嚐試不同的機種，我也會有興趣，
但要把買菜的錢拿去買相機鏡頭，心裡還是會掙扎，呵～
不過，不斷的學習才能成長，
一路拍下來，遇到很多很棒的攝影人，看過無數的好作品，
心裡也不斷的有創作的火花，期盼能這樣一直保持熱情的拍下去。

/ Ruru

我對攝影的態度等同於生活的態度，
嚴謹或隨興各有個性，只依照自己的喜好拍攝，留下對自己有意義，
也可以單純是喜歡的一刻，不用在意他人過度的解讀。

有時會猜想，兒時父母替我留下影像的心情，那些照片保存得很好，
每當我翻著相本，不曾去在意曝光、對焦準不準、構圖好不好看，
湧上的全是一份溫暖和時光回溯的奇妙。
習得攝影基本的技術，能讓我們得到比較清晰的照片，好的構圖想法是給自己欣賞的，
親子攝影最終是父母回憶的禮物、孩子尋找成長的線索。親自為孩子按下快門吧！
抓住孩子歡笑或哭泣的模樣，捕捉父母才能瞧見的時刻，
將來把它串連起來，我們會看到不可思議的人生風景。

攝影的工具，只要能拍照且方便攜帶的相機都可以跟隨著我，
幫我呈現按下快門的那一刻。
題材方面，除了小孩我也拍很多微距，
大家或許看到是漂亮的花草水珠姿態，
背地裡只有我能感受，它隱喻了自己某個階段的生活型態和心境。
那些看起來像獨自完成的照片，無一不是孩子們跟著我一起的，
我利用在觀景窗停留的時間喘息，享受處理影像後製的夜晚，
畫面裡凝結的空間和氣味都專屬於我一人，於是迷戀了微距世界，
使我得以暫時抽離生活的繁瑣緊張。

未來，可能孩子長大了漸漸不愛面對鏡頭，好比她們總有一天會脫離母親的懷抱，
我會多著墨自己的部分，追尋能反射內心的影像，
街拍、主題式的，任何形式都可以嘗試，繼續保持對攝影的熱忱。

16 下一步

/ Jill

如果可以，我和Ruru會想合作到當阿嬤吧！！哈！
我們從來沒有間斷過聊新的計劃或創作。
新的想法總會在平時的對話裡激發出來。
生活裡我們各自都有許多責任和義務，
心有餘而力不足的心情常常都會有，
但當聊到新的點子時，即使看不到彼此，
也能想像對方眼睛裡閃著興奮光芒的樣子！
我也期望這樣難得的默契會帶領我們挑戰更多的合作計劃。

/ Ruru

雖然計劃完成了，也休息了一陣子，
卻有點想念過去每天為生活留下一張照片和一句話，那樣充實的感覺。
拍過了星期一到五，接下來或許會嘗試著拍拍週末生活，
延續 16 Hours Difference 的精神，再多些創意和變化。

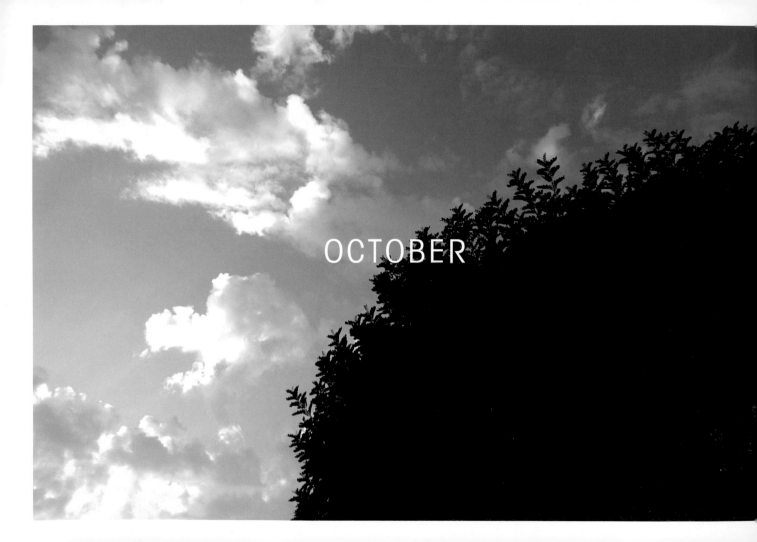

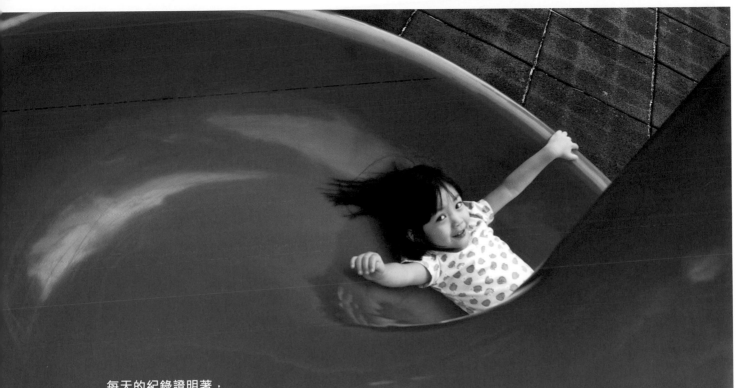

每天的紀錄證明著，

孩子的快樂 俯拾即是。

Oct. 03 / d276

Ⓙ 天越來越早黑了，下班回到家去散步時，路燈已經亮了。

Ⓡ 颱風天，被吹得傷痕累累的花草。

Oct. 04 / d277

Ⓙ Pepper把收納箱裡的玩具全拿出來，自己再坐進去玩。

Ⓡ 不知道怎麼塞的，貓熊一直都拿不出來。

Oct. 03

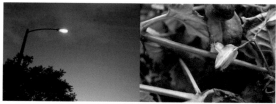

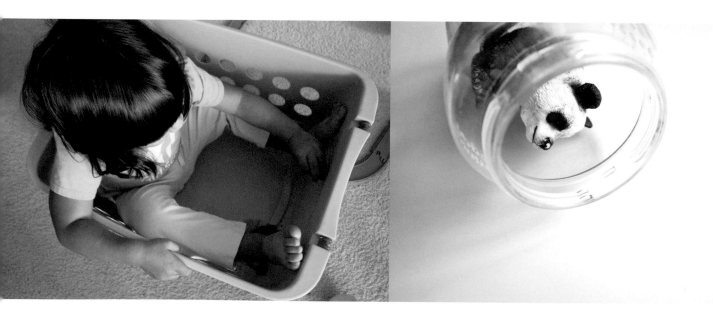

Oct. 04

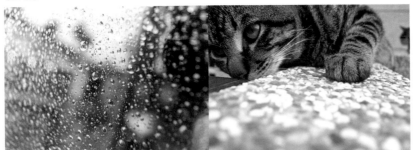

Oct. 05 / d278
Ⓙ 下了一整天的雨（R.I.P. Steve Jobs, 1955-2011）。
Ⓡ 躺在窄牆上的貓。

Oct. 06 / d279
Ⓙ Pepper把飛機貼紙貼在桌上。
Ⓡ 香港轉機往泰國的途中。

Oct. 07 / d280

Ⓙ 第一次給別人剪頭髮。

Ⓡ 梨梨在曼谷杜喜動物園睡著了。

Oct. 10 / d283

Ⓙ 又買了一雙紅鞋（紅鞋女孩離我好遙遠了，我是紅鞋歐巴桑～）

Ⓡ 下雨天，參觀泰絲大王故居。

Oct. 10

Oct. 11

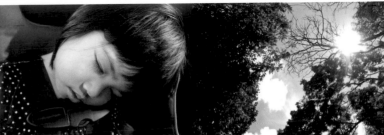

Oct. 11 / d284

Ⓙ 睡歪了。

Ⓡ 在往Pattaya路上的綠山動物園。

Oct. 12 / d285

Ⓙ 鄰居種的黃菊。

Ⓡ 在泰國機場等候delay一個半小時的香港班機。

Oct. 12

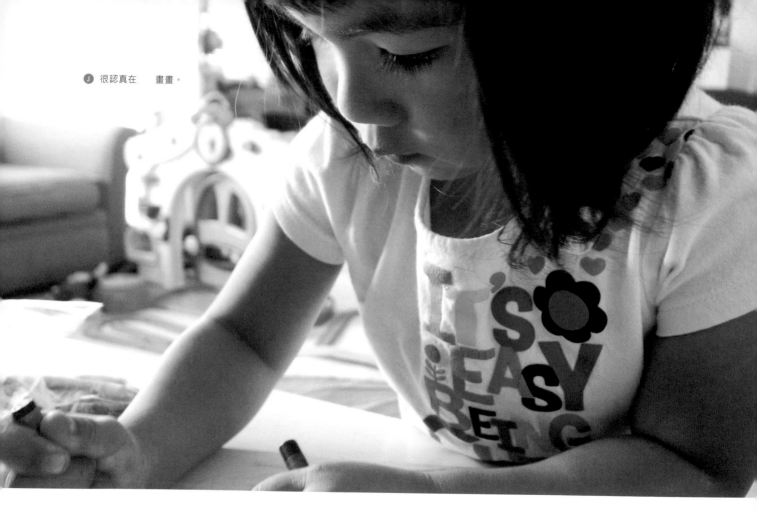

J 很認真在　畫畫。

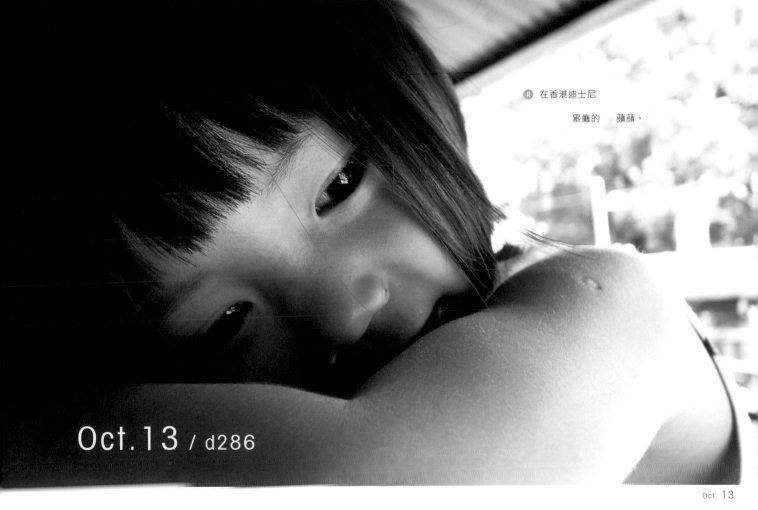

在香港迪士尼

累癱的　蘋蘋。

Oct.13 / d286

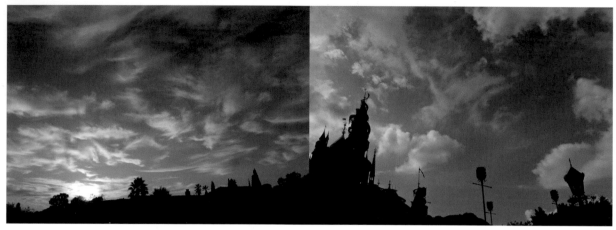

Oct. 14 / d287
Ⓙ 加州的夕陽。
Ⓡ 夢幻的迪士尼城堡。

Oct. 17 / d290
Ⓙ 工作出差住旅館。
Ⓡ 十天旅行後，在家煮的第一餐。

Oct. 18

Oct. 18 / d291
Ⓙ 旅館的棕櫚樹好閃亮啊～
Ⓡ 菜園裡的一朵大紅花。

Oct. 19 / d292
Ⓙ Bella很高興我們回來了。
Ⓡ DayDay總是睡在我吃飯的位子。

Oct. 19

Oct. 20 / d293
Ⓙ 葉子轉紅了。
Ⓡ 停好車，在路旁看到白色的蕾絲金露花。

Oct. 20

Oct. 21

Oct. 21 / d294

J Pepper把今天去打預防針，護士先生送的貼紙貼在我手背上。

R 梨梨抓了一把雜草。

Oct. 24 / d297

J 坐在地上玩小石頭。

R 梨梨玩影子。

Oct. 24

Oct. 25 / d298
Ⓙ 每次看到她的腳掌，我就忍不住要搔她癢～
Ⓡ 梨梨亂黏一通的五線譜。

Oct. 26 / d299
Ⓙ 經過很大的一棵樹。
Ⓡ 蘋蘋在找離家的DayDay。

Oct. 27 / d300

Ⓙ 好大的花心啊～

Ⓡ 大百合花。

Oct. 28

Oct. 28 / d301

Ⓙ 有大光環的夕陽。

Ⓡ 買了一個豬頭麵包，蘋蘋在玩弄豬鼻子。

Oct. 31 / d304

J 亂丟垃圾的小熊。

M 泡澡SPA的KITTY了

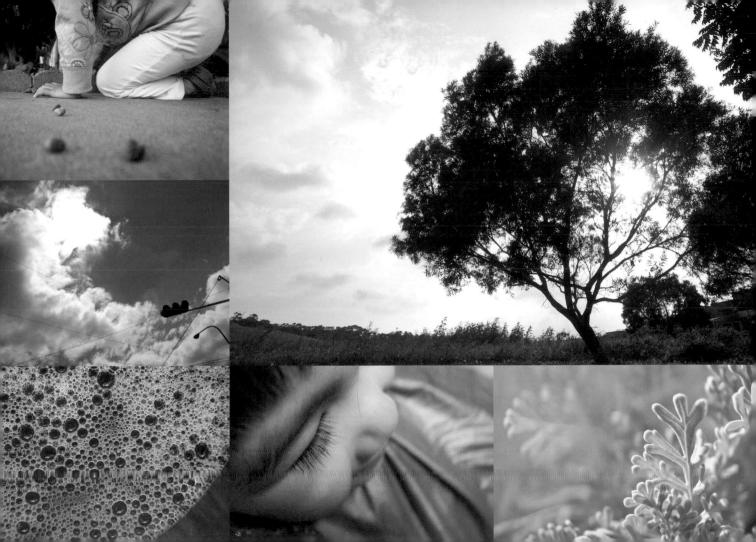

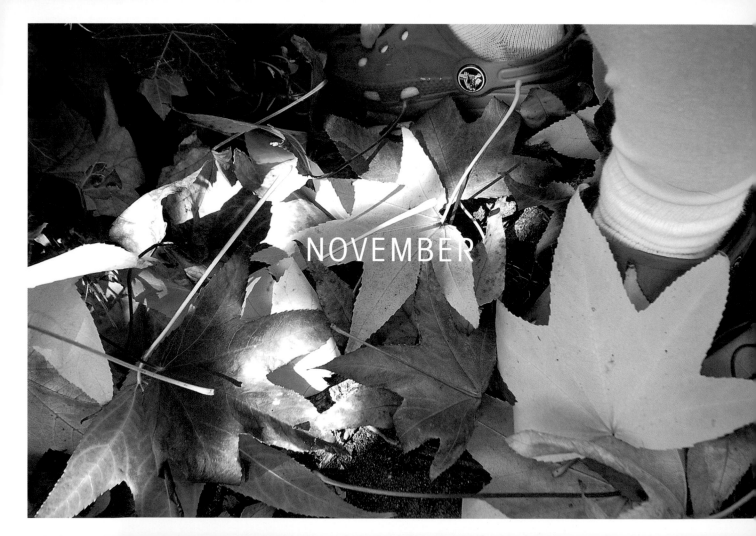
NOVEMBER

無需天天出去，
生活的風景 就很好看了。

Nov. 01 / d305

Ⓙ 秋天的陽光，天氣明顯的轉涼了。

Ⓡ 下午茶時間的一杯柳橙汁。

Nov. 02 / d306

Ⓙ 葉子轉紅了～

Ⓡ 去圖書館旁的國小玩，花圃裡的桃紅日日春。

Nov. 03 / d307

Ⓙ Bella熟睡中。

Ⓡ 在娘家，陪伴我的老相好。

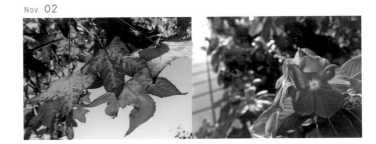

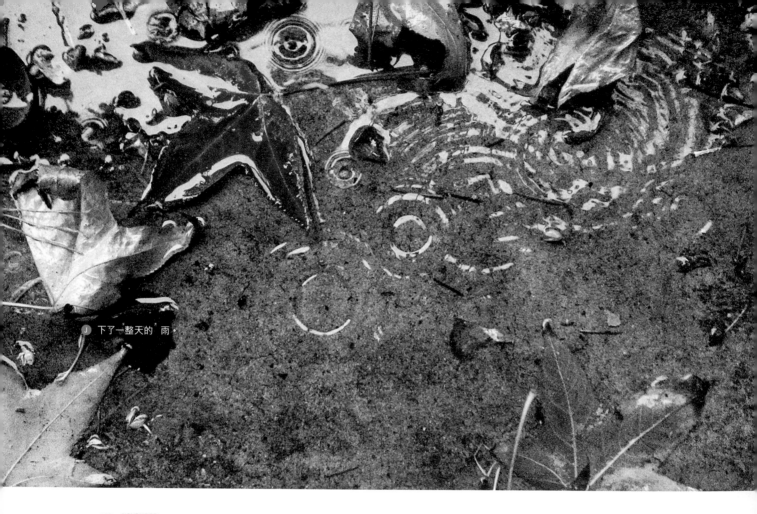

下了一整天的 雨．

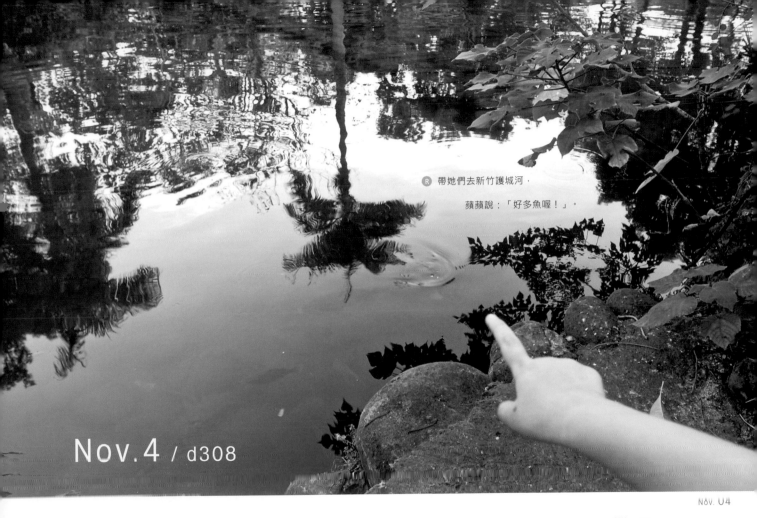

Ⓡ 帶她們去新竹護城河，

蘋蘋說：「好多魚喔！」。

Nov.4 / d308

Nov. 07 / d311
J 火車來囉~
R 我猜是梨梨套的。

Nov. 08 / d312
J 小白花。
R 花兒美麗的身影。

Nov. 08

Nov. 09

Nov. 10

Nov. 09 / d313
Ⓙ 我在光裡。
Ⓡ 氣象說要連續很多天的壞天氣。

Nov. 10 / d314
Ⓙ 今天整天大陰天,明天暴風雨要來了。
Ⓡ 淋成落湯雞的二隻小鳥。

Nov. 11

Nov. 11 / d315
Ⓙ 邊看電視邊抓腳~
Ⓡ 外面下大雨,只好在家做勞作。

Nov. 14 / d318
Ⓙ 冰開水。
Ⓡ 一杯熱咖啡。

Nov. 15 / d319
Ⓙ 舒服的秋日。
Ⓡ 雨不下了，還黏在玻璃窗上的落葉。

Nov. 16 / d320
Ⓙ 下班回家，帶Pepper去散步。
Ⓡ 買了草莓多多真開心。

Nov. 17 / d321
Ⓙ 撿了一大把的落葉，興奮得不得了～
Ⓡ 躲在大玩具底下給我的可愛笑容。

Nov. 16

Nov. 17

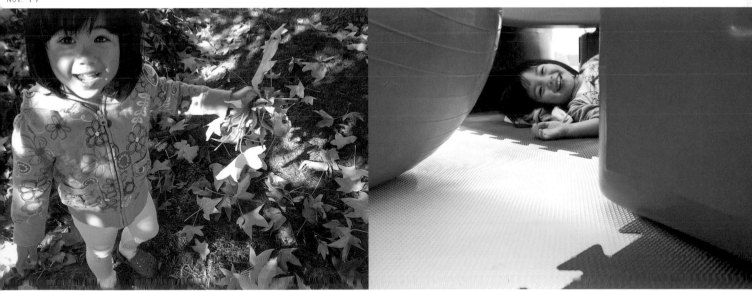

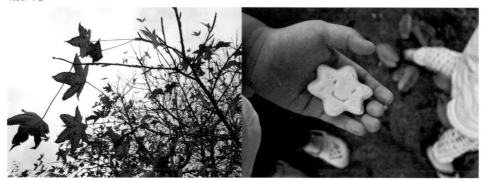

Nov. 18 / d322
ⓙ 又冷又陰的一天。
ⓡ 可愛的星形麵包，讓她們搶成一團。

Nov. 21 / d325
ⓙ 下了一夜的雨，今早好冷。
ⓡ 樹木要進入冬眠狀態了。

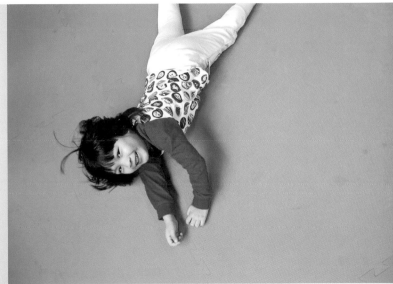

Nov. 22 / d326
Ｊ 洗澡澡～
Ｒ 梨梨一直不停地滾啊滾啊～

Nov. 23 / d327
Ｊ 小紅莓。
Ｒ 樹上掉下來的一顆小果子。

Nov. 23

Nov. 24 / d328

Ⓙ 多雲的感恩節，吃喝一整天。

Ⓡ 今天是氣質型的夕陽。

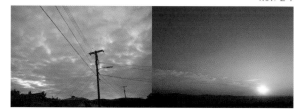

Nov. 25 / d329

Ⓙ 今天上山去，滿山的黃葉樹林，很美~

Ⓡ 鮮黃色的落葉，好美。

Nov. 25

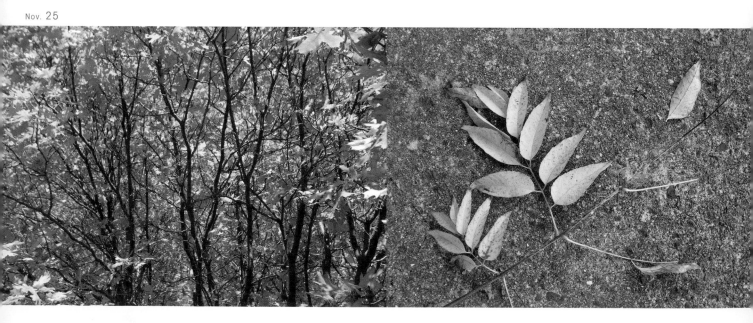

Nov. 28

Nov. 28 / d332
Ⓙ 朋友從Las Vegas買給Pepper的M&M水杯，小人兒愛不釋手。
Ⓡ 從COSTCO買的貓熊餅乾（無尾熊那牌還是比較好吃：P）。

Nov. 29 / d333
Ⓙ 連續幾天好天氣，氣象報告說要轉涼了~
Ⓡ 出門時還艷陽高照的，要回家時卻布滿了雲。

Nov. 30 / d334
Ⓙ 鐵軌灑一地。
Ⓡ 在洗手槽裡被小孩遺忘的玩具。

Nov. 30

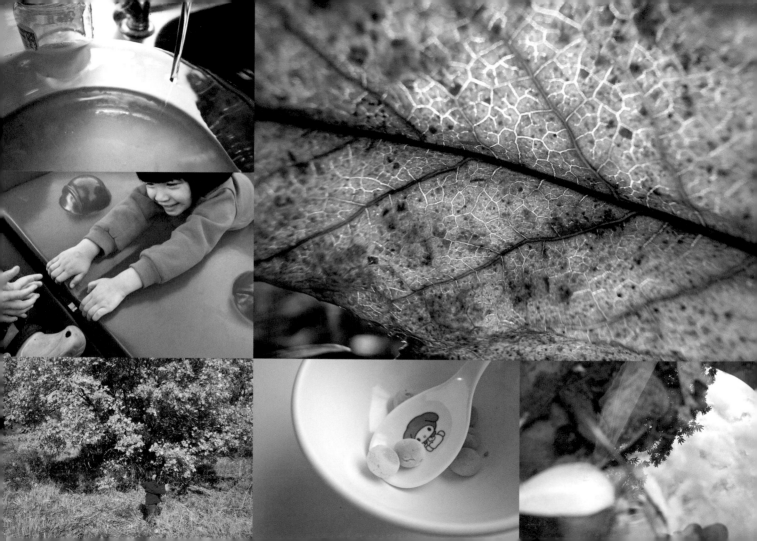

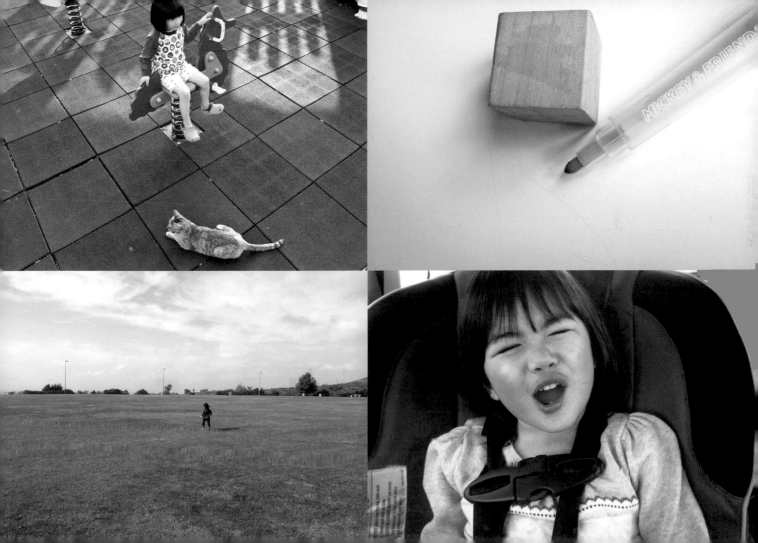

生活記錄是

一輩子的事，

就像吃飯、睡覺一樣自然。

Dec. 01 / d335
Ⓙ 拍到一小輪秋月。
Ⓡ 正在變色的小葉子。

Dec. 02 / d336
Ⓙ Pepper一大早起來就說要畫畫。
Ⓡ 梨梨最近喜歡畫著色本。

Dec. 05

Dec. 06

Dec. 05 / d339

Ⓙ 夕陽染紅了枝葉。

Ⓡ 又寒又凍的下雨天。

Dec. 06 / d340

Ⓙ Ernie躺在畫本上。

Ⓡ 梨梨拿著假食物玩具。

Dec. 07

Dec. 07 / d341

Ⓙ 含苞待放的玫瑰。

Ⓡ 最近雨下得多，九層塔茂密了起來。

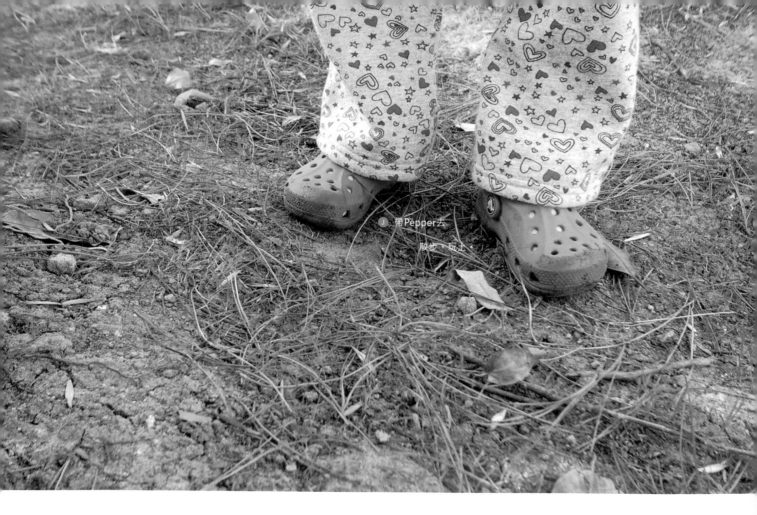

J 帶Pepper去
散步、玩土。

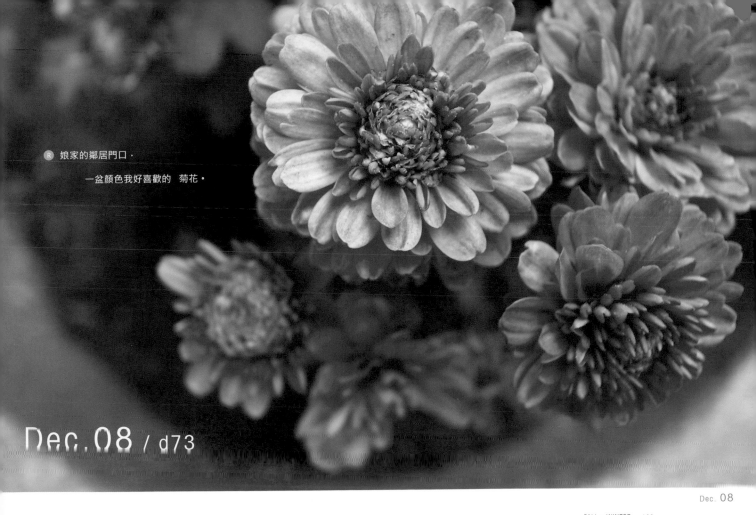

Ⓡ 娘家的鄰居門口，

一盆顏色我好喜歡的　菊花。

Dec.08 / d73

Dec. 09

Dec. 09 / d343

Ⓙ 耶~星期五了。

Ⓡ 小孩們在阿嬤家畫水彩。

Dec. 12 / d346

Ⓙ 下了一整天的雨，入秋以來最冷的一天（顫~）。

Ⓡ 弄了一棵6呎聖誕樹，小孩們超開心的！

Dec. 12

Dec. 13 / d347

Ⓙ Pepper今天醒來看到聖誕樹，超興奮的！

Ⓡ 梨梨的聖誕樹勞作。

Dec. 14 / d348

Ⓙ Pepper□□□□□ ，□肌而了視給她吃，

Ⓡ 路邊撿到的可愛刺果。

Dec. 15 / d349

Ⓙ 最近Pepper最常說的一句話是：「我要玩！」。

Ⓡ 這罐巧克力棒是她的望遠鏡。

Dec. 16 / d350

Ⓙ 今天好冷，風好狂，雲也好狂啊！

Ⓡ 唉！真是令人感到疲乏的天氣啊！

Dec. 16

Dec. 19

Dec. 19 / d353

Ⓙ 排列整齊的胡椒和鹽罐，午餐好好吃說（老闆請客的XD）。

Ⓡ 玩具排排隊。

Ⓙ 又是很冷的一天。

Ⓡ 路邊不怕風不怕冷的小花。

Dec. 20

Dec. 21

Dec. 21 / d355

Ⓙ 下班時，粉嫩的黃昏。

Ⓡ 直下雨，只好和孩子們蹲在院子裡挖挖土，看看花草解悶。

Dec. 22 / d356
J Pepper拿了樹枝坐在石頭前說她在「畫畫」（媽媽我也入鏡了XD）。
R 梨梨畫的豬，我問她說頭上那是皇冠嗎？她說只是毛XD

Dec. 23 / d335
J 冬天正式來到了，冷啊～
R 寒冬中驚鴻一瞥的溫暖陽光。

Dec. 26 / d360
Ⓙ 向來不愛吃甜點的我，今年卻瘋狂的吃聖誕餅乾！！
Ⓡ 超愛冰淇淋派對黏土遊戲，每天醒來立刻玩。

Dec. 27 / d361
Ⓙ 鄰居的聖誕燈裝飾。
Ⓡ YA！連三天好天氣。

Dec. 27

Dec. 28 / d362
Ⓙ 最近溜滑梯很愛這樣滑下來～
Ⓡ 梨梨騎鄰居家小男孩的車。

Dec. 29 / d363
Ⓙ 在Legoland疊大樂高，疊得好專心哦～
Ⓡ 小哥哥的玩具車借來玩。

Dec. 30 / d364

Ⓙ 朋友提供今晚看顧Pepper，比得和我約會去囉～

Ⓡ 今天的夕陽很棒，我們望著山下的景色。

Dec. 31 / d365

Ⓙ 吃巧克力聖代的滿足表情。今年的最後一天，也是要開心的吃吃喝喝。

Ⓡ 2011年的最後一天，相同是愉快的早晨。

Dec. 30

Dec. 31

July 14 / 12

0 Hours Difference

/ Jill

網海茫茫，能遇到談得來的朋友已經不易，
還能一起做個一整年的project，
我打從心裡明白這是個多難得的情誼，
和Ruru認識兩年多，從來沒有見過面，
卻能輕易地明白彼此在想什麼的默契，
有時讓我覺得或許一輩子都不見面，
保有這樣純粹的感覺也不錯，呵～
但我們還是迫不及待的想見彼此，
當打字的形式成為面對面交談的方式，
感覺是很奇妙的，太過真實得有點不真實！
「真實」的Ruru和我在網上認識的她一樣，
是個很溫柔美麗的媽媽，
孩子們很自然的就打成一片，
先生們也互相交談著，
當左、右的兩格畫面成為一格時，
我反而覺得很像在作夢呢！（笑）
還有許多來不及聊的話，期待下次的聚會囉～

/ Ruru

2012年7月14日。
我們第一次在同一個時區見面，零時差。
前一晚，我被興奮的心情折騰得難以入眠。
當站在約定的餐廳門口，透過玻璃門，
還是一眼就認出吉兒的位置，哪怕她是背對著大門。
緊張的推開門之後，馬上就被發現我是來赴約的Ruru。
吉兒立刻起身給了我一個大大笑容和擁抱，
這才發現原來我們一般高，還有著差不多的身形。
然後接下來好幾分鐘，我的身體都微微的顫抖著，
就是很開心的那種，迫不及待想多講點話那樣。
整個下午我們都在一塊兒，時間還是不太夠用，
看著孩子們雖然有一點點語言隔閡，
但漸漸的熟悉了，一起交談玩樂，很奇妙的感受。
像是，「果然我們的孩子也會成為朋友啊！」那樣子有趣。
真實的吉兒和我在網路上認識的她，一樣是親切隨和，
講話不時有令人捧腹的笑點，不用擔心沒有話題啊！
以後有機會還是要再見面的，相信這份友誼會長存的喔！

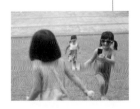

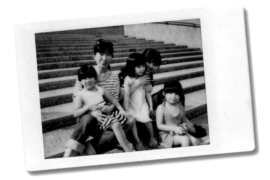

特別感謝

/ 大藝出版 主編 賴譽夫

幫默默無名,沒有攝影獎項加持,沒有票房保證的兩個媽媽,實現夢想。

/《GRD極致的浪漫》作者 阿默

最初影響我們一頭栽進GRD世界的浪漫攝影人,感謝一路來的支持和鼓勵。

/ 所有支持我們的朋友們

網路上的、生活裡的、沒見過面的、見過面的.....所有朋友們,
因為有您們的支持,才有這本書的誕生,謝謝您們!

/ Jill
獻給我先生Pete、女兒Siena (Pepper)，和我父母。
感謝你們讓我做我自己，一路支持著我。
AND I THANK GOD FOR EVERYTHING.

/ Ruru
這是一份獻給老公Barz、女兒梨梨和蘋蘋的禮物。
感謝父母親總是關心聆聽，從不阻撓我想做的任何事情，
也謝謝總是全心支持的家人和朋友們。

不只是影像，而是對於生活美好的堅持

第一眼看到書稿的時候，突然憶起以前喜愛的張妙如、徐玫怡《交換日記》，兩位女生互相交換著彼此的生活經驗，
每天不間段的來往過程中，發覺生活中充滿許多驚喜的默契，逐漸的發展成一段有主體的談話。
Jill & Ruru使用更直接的攝影力量，跟你訴說這樣平凡的生活，有多少讓人會心一笑的故事。

此書的生活片段都是由RICOH GRD所拍攝，但這內容無關於器材，而是充滿對於生活的眷戀和感觸，
選擇一台長久習慣的相機，替代眼睛最單純的記錄。這其中的記錄無非最貼近內心的溫暖親情，
雖然我不可能有媽媽的視野，但是透過閱讀此書，彷彿浸溺在Jill & Ruru的365生活日記中，
在影像與文字間體會著一位母親的感受，照片所呈現出來的魔力就在於此。

身為Jill & Ruru的好朋友，特別能感受到她們倆對於事物詮釋的不同，如果用理性感性來分別，
Jill總會用多些理性的想法來看待事物，用一種實驗的精神，好奇並規劃著藍圖，期待建築出來的成果；
Ruru則是有一份小孩般揮灑的浪漫，混著對於小小事情的纖細直覺，隨意的在轉角邊上添加舞動的色彩。
他們倆之間的關係，就像小丑魚和海葵般有著完美的共生和諧，無意間就可以建構出專屬於他們生態的小世界。

當你翻到了這一頁，相信你也已經細細淺讀完這本攝影書，你所體會在其間的滿足感，雖然幸福，但不大，
流露在每次你的指尖翻頁中，顯露在一幅又一幅的無聲淺笑畫面裡，如此豐富的365 Days生活，
又豈是簡單的三言兩語所能表達，最好的方式，還是回到舒適的沙發，再次的輕鬆閱讀一遍。

阿默
《光影的書寫──GRD，極致的浪漫》作者

藝創作
006

16 HOURS DIFFERENCE
a year of MOM² x GRD²

作　者	Jill Chou（周鈺翎）& Ruru Ou（歐子嘉）	
責任編輯	賴譽夫	
設計、排版	Jill Chou & Ruru Ou	
主　編	賴譽夫	
副主編	王淑儀	
行銷、業務	闕志勳	
發行人	江明玉	
出版、發行	大鴻藝術股份有限公司	大藝出版事業部
	台北市103大同區鄭州路87號11樓之2	
	電話：(02) 2559-0510　傳真：(02) 2559-0508	
	E-mail：service@abigart.com	
總經銷	高寶書版集團	
	台北市114內湖區洲子街88號3F	
	電話：(02)2799-2788　傳真：(02)2799-0909	
印　刷	韋懋實業有限公司	

2012年10月初版　　　　　Printed in Taiwan
定價330元　著作權所有・翻印必究　ISBN 978-986-87817-7-1

國家圖書館出版品預行編目資料

16 HOURS DIFFERENCE：A year of MOM² × GRD²
/ Jill Chou、Ruru Ou 作
　－初版. -- 臺北市：大鴻藝術, 2012.10
　216面；20.5 × 14.5公分 --（藝創作；6）

ISBN 978-986-87817-7-1（平裝）
　1. 攝影集

　958.33　　　　　101016286

最新大藝出版書籍相關訊息與意見流通，請加入Facebook粉絲頁 | http://www.facebook.com/abigartpress